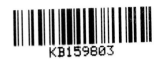

JAEWON 05
ART BOOK

피테르 **브뢰겔**

도서출판
재원

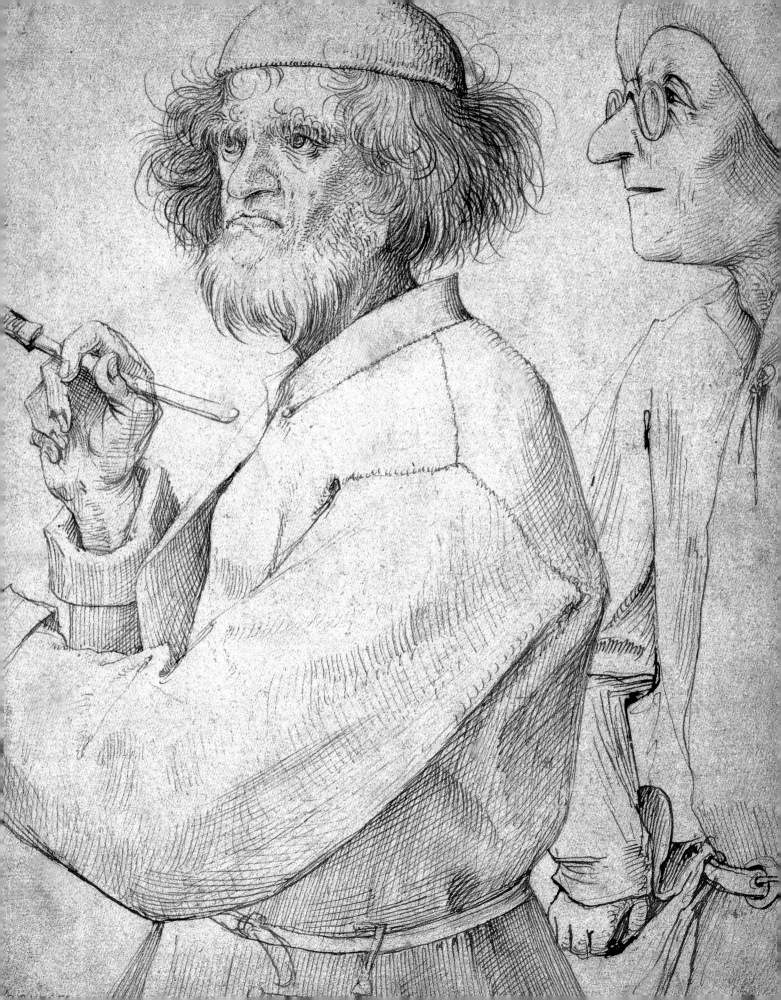

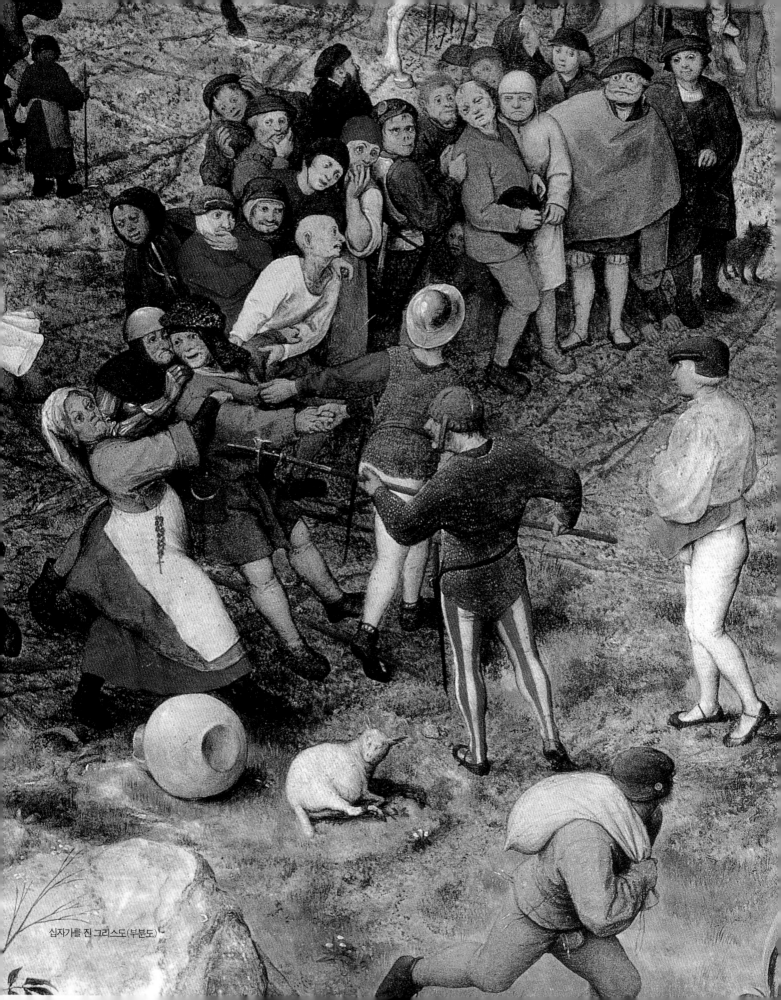

십자가를 진 그리스도 (부분도)

Pieter Bruegel

1524~1530 브뢰겔이 태어난 해와 태어난 곳은 불분명하다. 문헌으로 정확히 남아 있지가 않아 브뢰겔을 연구하는 미술사가들에 따라 서로가 다르다. 브뢰겔의 출생년도는 1524년에서 1530년 사이라는 것이 정설처럼 되어 있으나, 또다른 브뢰겔 연구가들은 1527년과 1528년 사이에 태어난 것이 확실하다는 주장을 하기도 한다. 브뢰겔은 네덜란드 북쪽 브라반트 주 스헤르토겐보스 근방의 브뢰겔 지방에서 농민의 아들로 태어났다는 것이 정설로 되어 있으나, 이는 브뢰겔이라는 성씨가 출생지를 나타낸다는 가정에서 추측한 것이며, 또다른 연구가에 의한 16세기의 나사우공국에 속해 있던 브라반트 북부의 브레다에서 태어났다는 주장이 더 설득력이 있다. 나사우공국은 오늘의 네덜란드와 벨기에, 룩셈브르크로 나누어진 17개의 독립 자치주 가운데 하나로 1551년부터 스페인의 지배하에 있었으며 스페인 왕이 보낸 섭정에 의해 통치됐던 나라이다.

1550 1550년 이전의 브뢰겔에 관한 기록은 어디에도 없다. 하지만 브뢰겔은 그림 수업을 처음에는 피테르 쿠케 반 앨스트에게 배웠다. 쿠케는 당시의 플랑드르에서는 최고의 화가로 손꼽히던 사람이었으며 라파엘로풍의 이탈리아 회화의 대가였다. 훗날 판각 전문가인 히에로니무스 콕의 출판사에서 동판이나 목판을 위한 드로잉을 하게 된다.

1551 안트베르펜 예술가 조합에 master(대가)로 입회함.

1552 프랑스와 시칠리아, 로마 그리고 이탈리아 남부를 여행하다. 이 여행에서 브뢰겔은 알프스 산맥의 아름다움에 흠뻑 빠졌으며 그 풍경을 회화와 드로잉에 담았다. 브뢰겔이 알프스 산에서 그린 드로잉들은 모두 갈색 잉크와 펜을 사용하여 그린 것들인데 이때에 그려진 풍경화 중 21점이 현존한다. 〈이탈리아풍 수도원이 있는 산의 풍경〉을 제작.

1553 브뢰겔은 최초로 서명과 연도를 적은 회화 〈티베리아 호숫가의 그리스도〉를 제작. 드로잉 〈강과 산이 있는 풍경〉 제작.

1555 안트베르펜으로 돌아온 브뢰겔은 히에로니무스 콕의 사방의 바람(Quarter Vents)이란 인쇄소와 정식 계약을 맺고 디자인 작업과 드로잉을 함. 사방의 바람은 콕이 운영하던 네덜란드 최고의 출판사로서 지도와 판화, 에칭과 당시의 유명 화가들의 작품집을 만들던 곳이다. 신성 로마 황제 카를 5세가 그의 아들 펠리페 2세에

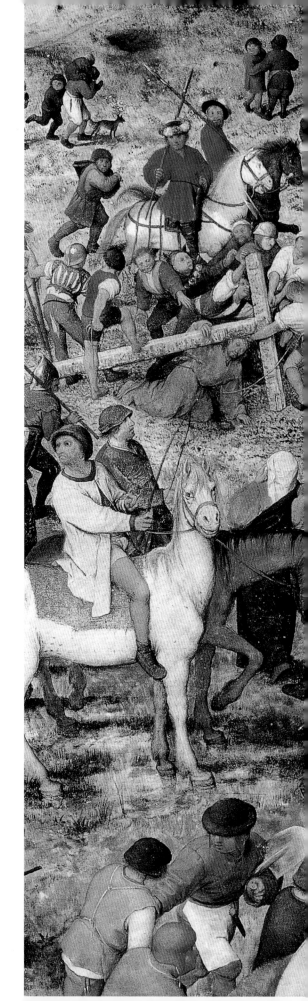

게 스페인 제국의 왕위를 물려주다. 안트베르펜은 유럽의 향신료 시장의 주무대로서 1550년 이후에는 인구가 10만을 넘어서는 서유럽에서 가장 강력한 상업적 경제적 중심지가 된다. 〈알프스의 협곡〉, 〈산맥이 있는 풍경〉 제작.

1556 히에로니무스 보스의 그림에 영향을 받음. 보스의 그림 양식에 의거해 〈큰 물고기는 작은 물고기를 먹는다〉를 제작함. 드로잉인 〈일곱 가지 죄악〉 연작 중 첫 작품으로 〈탐욕(욕심)의 죄악〉을 제작. 〈학교 안의 당나귀〉 제작함.

1557 〈씨 뿌리는 사람의 우화〉와 드로잉인 〈일곱 가지 죄악〉 연작을 완성함. 〈일곱 가지 죄악〉은 1556년에 제작된 〈탐욕(욕심)의 죄악〉과 〈쾌락의 죄악〉, 〈폭식의 죄악〉, 〈나태의 죄악〉, 〈분노의 죄악〉, 〈질투의 죄악〉, 〈거만의 죄악〉을 말하며 유럽 속담을 풍자하여 그린 것으로 남성과 여성을 동물과 악마로 표현하였다. 이 그림 역시 보스의 영향을 받아 그린 것이다.

1558 〈엘크〉와 역시 인간의 어리석음을 풍자한 〈연금술사〉를 제작함. 연금술사는 네덜란드어로는 '모든 것을 잃어 버리다' 란 뜻이다. 메헬렌의 미술가 프란스 호겐베르흐의 〈네덜란드의 속담(푸른 외투)〉이 제작됨. 호겐베르흐의 〈네덜란드의 속담〉은 40여 가지가 넘는 플랑드르 지방의 속담을 주제로 그린 것으로 브뢰겔은 이 주제를 반복해서 그리게 된다. 〈이카로스의 추락〉 완성. 제작년도가 1555-1558년 사이인 이 그림은 브뢰겔이 신화를 소재로 하여 그린 유일한 그림으로 인간의 어리석음에 대해 풍자한 작품이다.

1559 〈네덜란드의 속담〉과 〈사육제와 사순절의 싸움〉 제작. 그림에 사용하던 이름의 철자를 Brueghel에서 Bruegel로 바꿈. 이후부터는 모든 그림의 서명에 Bruegel로 서명함. 〈일곱 가지 죄악〉의 속편으로 역시 콕의 출판물을 위해 〈일곱 가지 미덕〉을 제작함. 〈일곱 가지 미덕〉도 〈일곱 가지 죄악〉과 마찬가지로 미덕이 여인으로 의인화되어 있으며 의인화된 여인을 중심으로 그 주변에 다른 미덕들이 펼쳐져 있다. 〈인내의 미덕〉, 〈희망의 미덕〉, 〈정의의 미덕〉, 〈자비의 미덕〉, 〈신앙의 미덕〉, 〈분별의 미덕〉이 그려졌다. 프랑스와 플랑드르 지방의 속담을 주제로 무려 100개 이상의 속담을 그려 넣은 〈네덜란드의 속담〉은 브뢰겔의 그림 중 백미로 꼽힌다.

1560 〈일곱 가지 미덕〉의 마지막인 〈절제의 미덕〉이 완성됨. 〈어린이의 놀이〉 제작. 이 그림에서는 80여 종류의 어린이 놀이와 오락거리가 표현되어 있다. 〈전원을 걷는 가족과 마을이 있는 풍경〉을 그림.

1562 〈사울의 자살〉과 〈두 마리의 원숭이〉, 〈토끼 사냥〉을 그림.

1563 브뢰겔이 브뤼셀로 이사함. 브뢰겔을 어린 시절부터 지켜봐 오던 첫 스승인 피테르 쿠케의 딸 마이켄과 결혼. 결혼식은 브뤼셀의 노트르담 드 라샤펠 성당에서 거행되었다. 그란벨라 추기경과 은행가이자 왕실 관료인 니콜라스 용겔링크의 후원을 받으면서 위대한 걸작들을 제작하기 시작함. 브뢰겔의 친구이며 또 다른 후원자였던 독일 상인인 한스 프랑케르트도 브뢰겔에게 큰 도움을 주고 있었다. 〈이집트

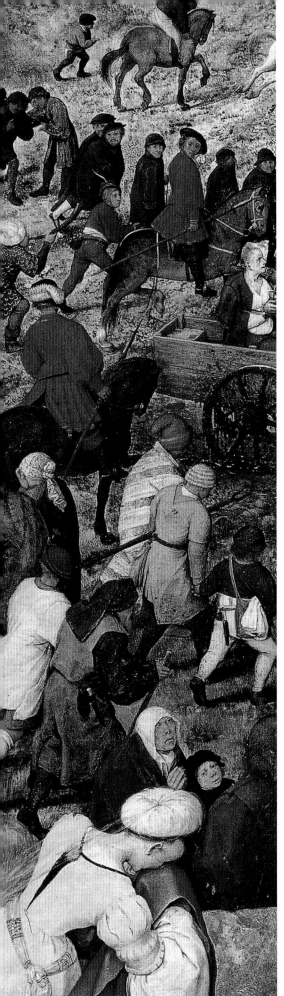

로의 도피〉를 그란벨라 추기경이 구입함. 〈바벨탑〉을 그림. 〈반역 천사의 추락〉, 〈악녀 그리트〉, 〈죽음의 승리〉 등 독창적인 세 점의 회화를 그림. 이 세 점의 회화 중 〈죽음의 승리〉는 제작 연도가 정확히 밝혀지지 않은 것이지만 거의 이 시기에 그려진 것으로 보는 견해가 유력하다. 이 작품은 기존에 브뢰겔이 즐겨 그렸던 속담과 인간들의 어리석음을 풍자한 것이 아니고 세계의 종말에 대한 두려움을 담고 있다. 그림 곳곳에서 죽음과 파괴의 흔적들이 표현되어 있다.

1564 큰아들 피테르(Pieter)가 태어남. 〈성모의 죽음〉을 그림. 이 그림은 브뢰겔의 또다른 후원자인 아브라함 오르텔리우스에 의해 격찬을 받으며 소장된 작품임. 오르텔리우스는 네덜란드의 유명한 지리학자로, 최초로 현대식 지도를 제작한 사람이다. 〈십자가를 진 그리스도〉 제작. 이 작품은 현존하는 브뢰겔의 그림 중 크기가 가장 큰 작품으로 알려져 있다. 〈동방박사의 경배〉, 〈하품하는 남성〉, 〈늙은 농부의 얼굴〉 제작.

1565 연작인 〈월별 노동〉을 그란벨라 추기경이 구입함. 연작인 〈월별 노동〉은 현존하는 것으로는 패널화 5점이 있다. 1월인 〈눈속의 사냥꾼〉과, 2월을 표현한 〈어두운 날〉, 10월을 뜻하는 〈소떼의 귀로〉가 빈에 소장되어 있으며, 7월의 풍경을 그린 〈건초 만들기〉가 프라하의 국립미술관에 소장되어 있고, 8월을 표현한 〈곡물 수확〉이 뉴욕의 메트로폴리탄 미술관에 소장되어 있다. 〈새덫이 있는 겨울 풍경〉, 〈간통한 여인과 그리스도〉, 〈아펠레스의 중상〉 제작. 드로잉인 〈대화를 나누며 서 있는 네 남성〉 제작.

1566 〈유아 학살〉, 〈베들레헴의 인구 조사〉, 〈세례 요한의 설교〉, 〈농민의 결혼식 춤〉 등을 제작함. 펠리페 2세의 압제에 신교도가 중심이 된 대규모 반란이 일어남.

1567 〈눈속의 동방박사 경배〉, 〈농민의 결혼잔치〉, 〈사울의 개종〉, 〈게으른 자의 천국〉 제작.

1568 둘째 아들 얀(Jan)이 태어남. 속담을 시각적 이미지로 바꾸어 표현하는 것이 당시에는 많이 유행했다고 한다. 이런 관점에서 그려진 〈맹인의 우화〉는 브뢰겔의 대표적 후기 작품이 된다. 〈교수대 위의 까치〉, 〈신체 장애자들〉, 〈농민과 새둥지 도둑〉, 〈염세가〉, 〈농민의 케르미스〉가 그려짐. 이 중 〈신체 장애자들〉은 현존하는 브뢰겔의 작품 중 가장 작은 작품이다.

1569 9월 9일 마이켄과 결혼한 지 6년만에 피테르 브뢰겔 사망함. 피테르 브뢰겔은 16세기 북유럽의 가장 위대한 플랑드르 화가이다. 풍속화의 대가로서 북유럽의 자연과 농민 생활을 즐겨 그렸으며 속담을 소재로 하여 근대적 휴머니즘에 입각한 사회 비판적 작품을 많이 남긴 화가이다. 브뢰겔은 그가 결혼하였던 노트르담 드 라 샤펠 성당에 묻혔다. 그가 죽자 후원자였으며 친구였던 오르텔리우스는 조사에서 "그는 우리 시대의 가장 완벽한 화가였다. 그의 예술에 무지하거나 질투하는 사람이 아니라면 그 누구도 이 사실을 부인하지 못할 것이다"라며 애도하였다. 훗날 플랑드르의 또다른 위대한 화가인 루벤스가 브뢰겔에 대한 존경의 표시로 브뢰겔의 무덤에 자신의 작품 하나를 바친다.

1578 브뢰겔의 부인 마이켄 브뢰겔(Mayken Bruegel)이 죽음.

십자가를 진 그리스도(부분도)

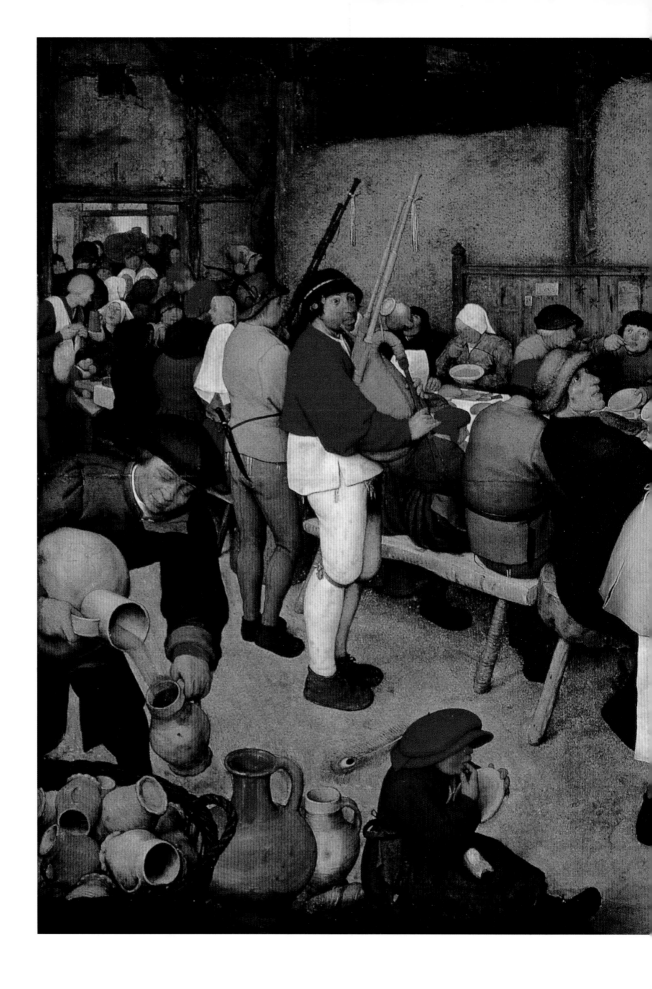

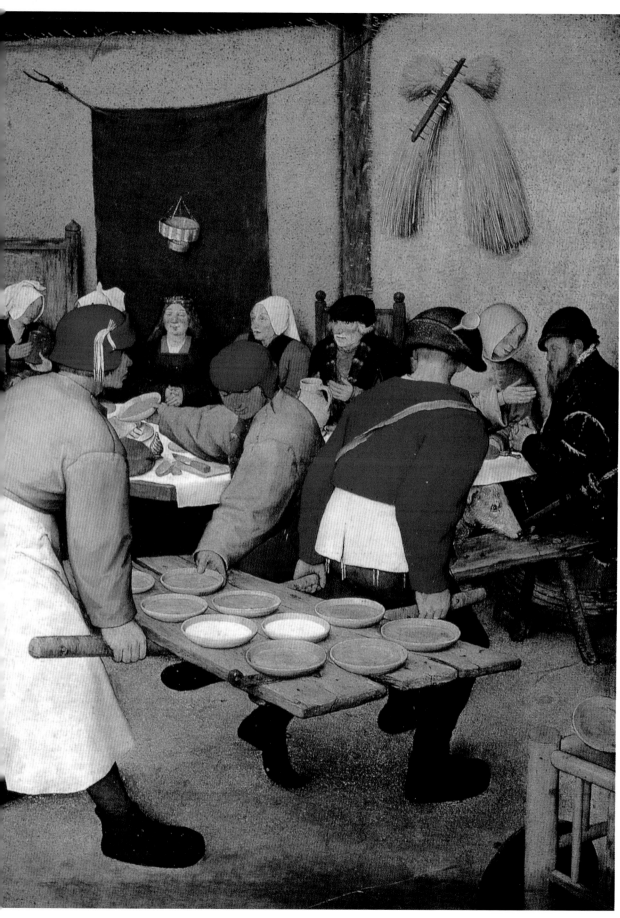

농민의 결혼잔치
1568, 유화, 114×163cm
빈 미술사 박물관

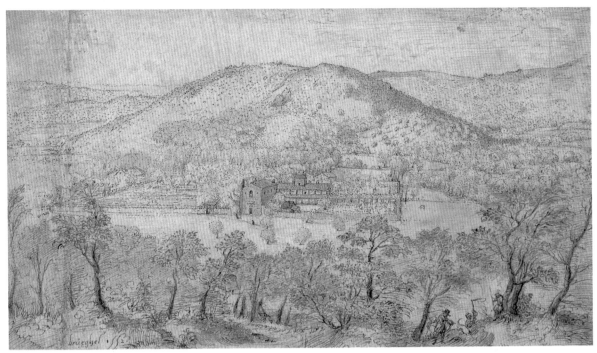

이탈리아풍 수도원이 있는 산의 풍경
1552, 드로잉, 18.5×32.6cm, 베를린, 달렘 국립미술관

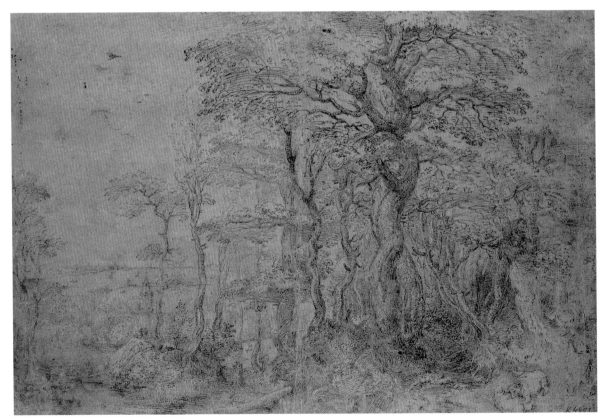

곰이 있는 숲의 풍경
1554, 드로잉, 27.3×41cm, 프라하 국립미술관

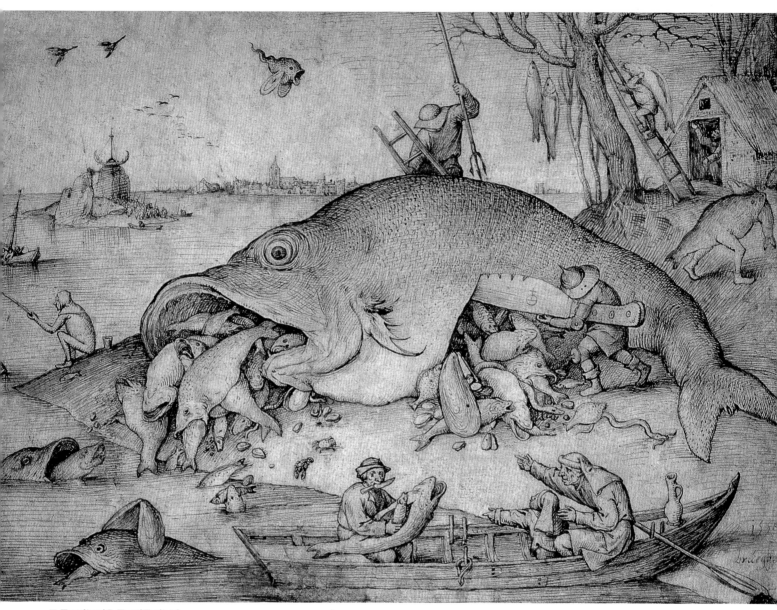

큰 물고기는 작은 물고기를 먹는다
1556, 드로잉, 21.6×30.7cm
빈, 알베르티나 미술관

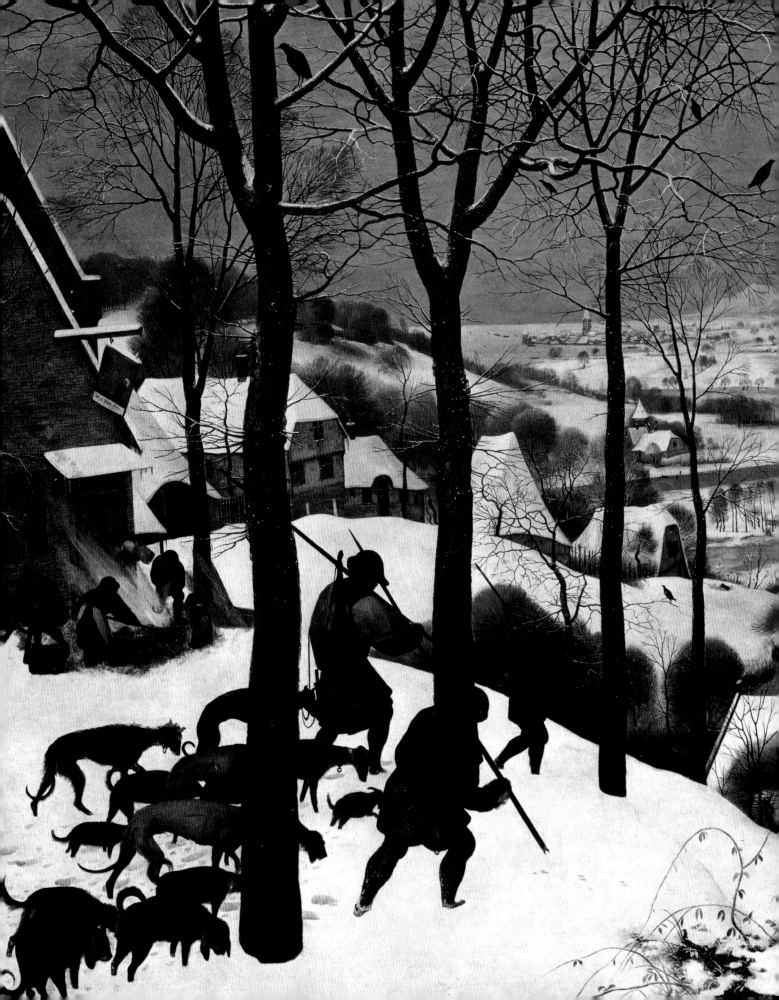

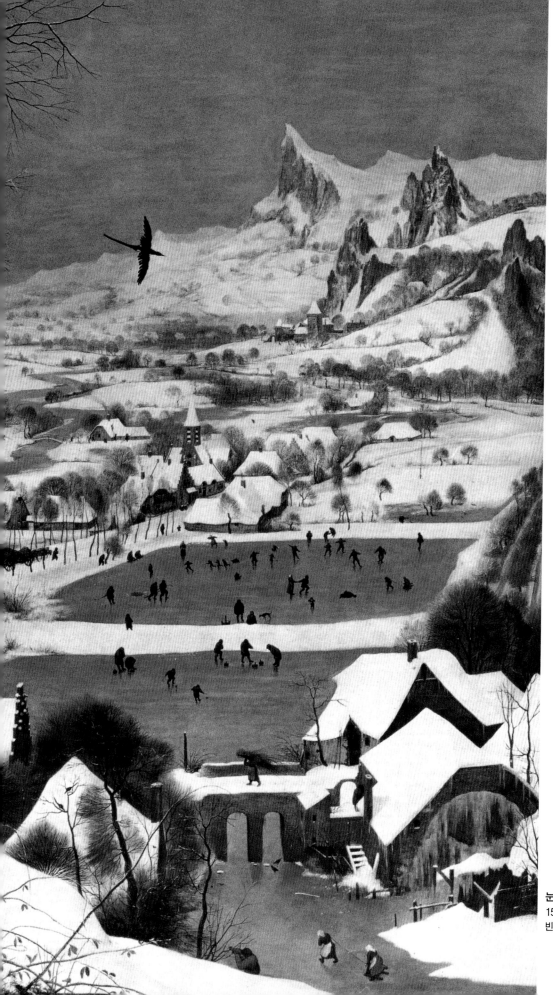

눈 속의 사냥꾼
1565, 유화, 117×162cm
빈 미술사 박물관

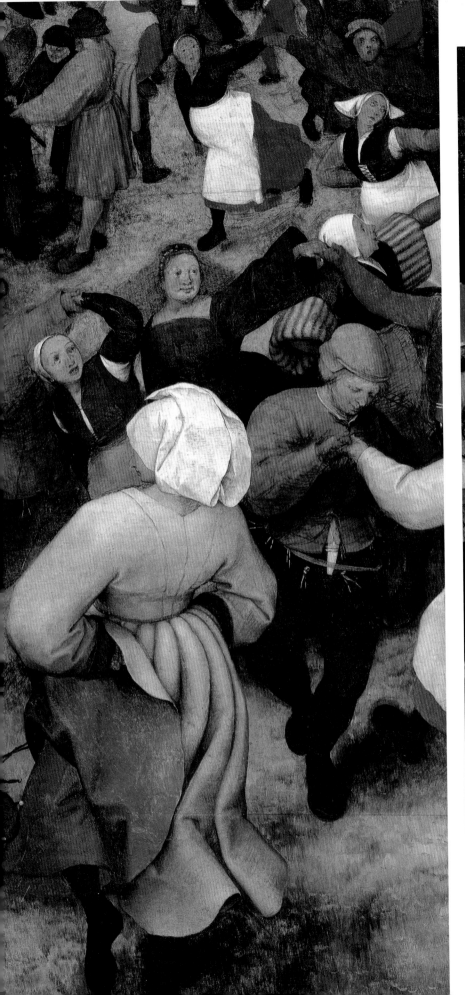
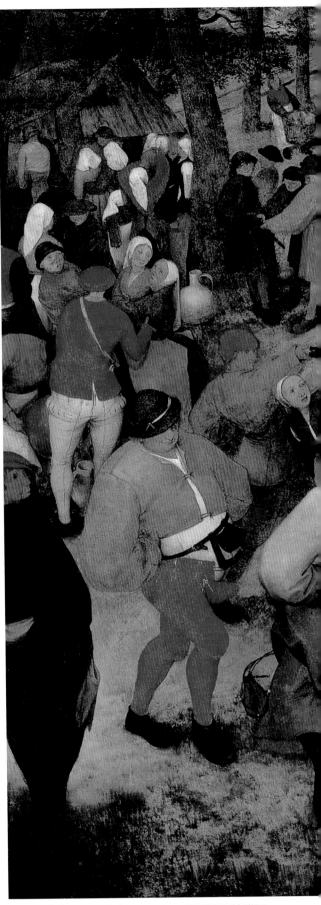

농민의 결혼식 춤, 1566, 유화, 119×157cm, 디트로이트 미술연구소

옆 : 부분도

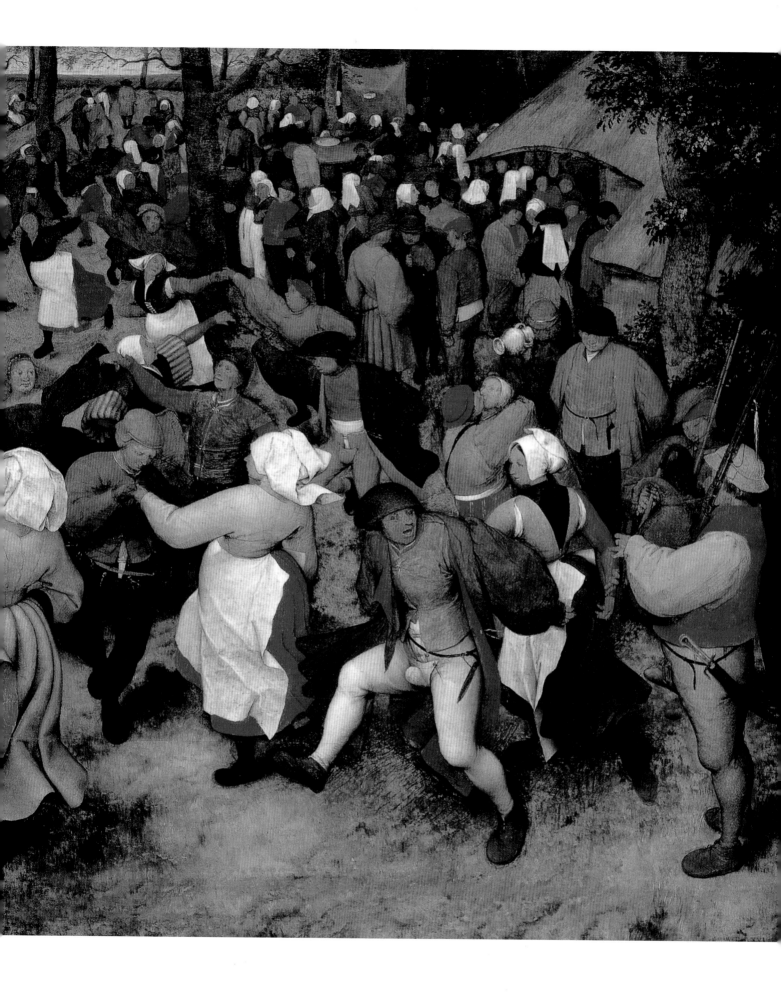

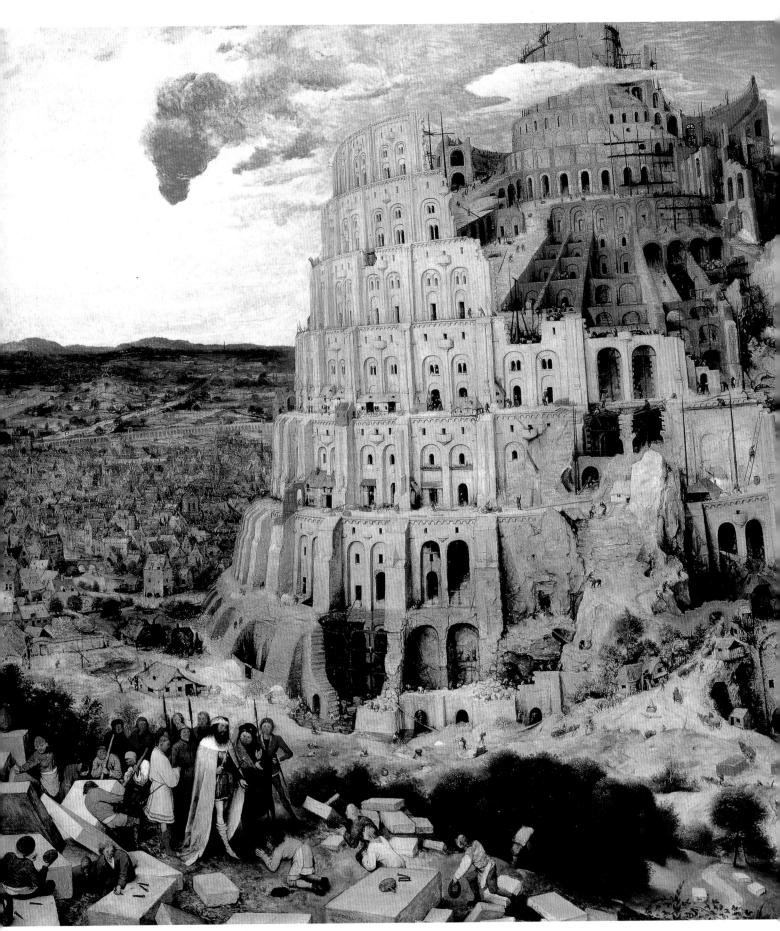

바벨탑, 1563, 유화, 114×155cm, 빈 미술사 박물관

부분도

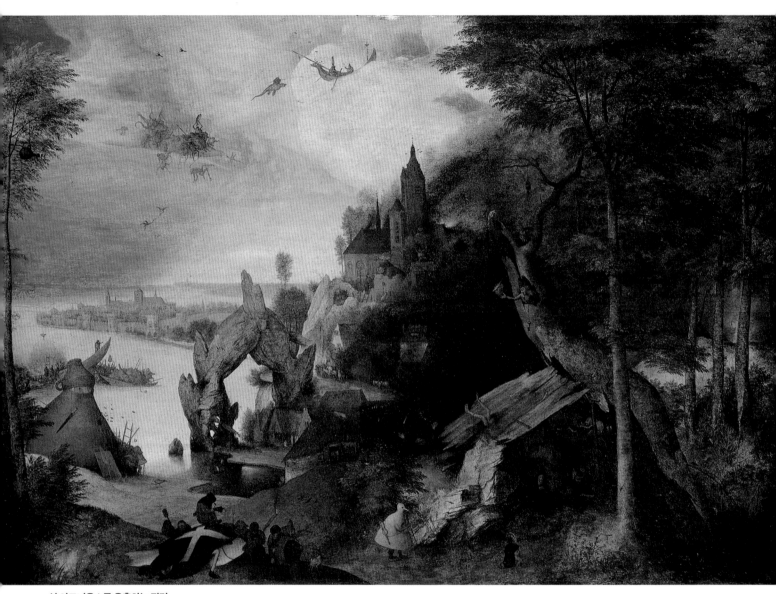

성 안토니우스를 유혹하는 정경
1552, 유화, 58.5×85.7cm
워싱턴 국립미술관

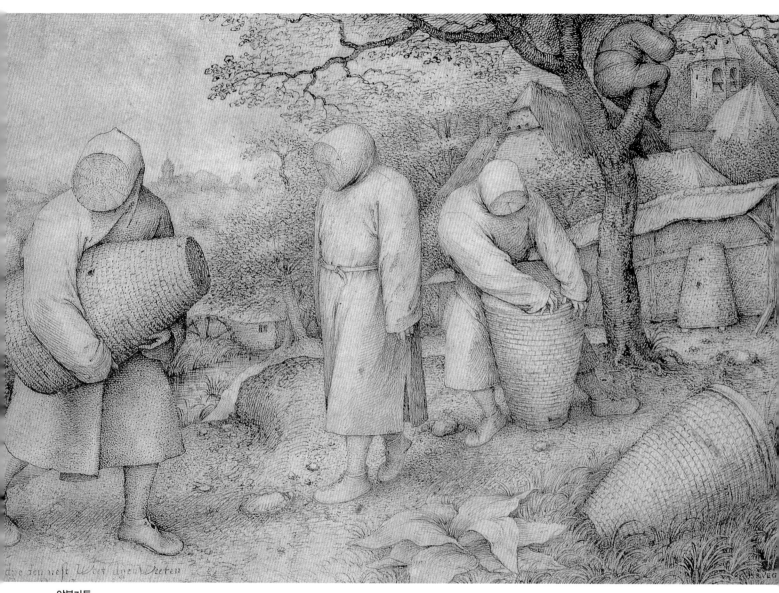

양봉가들
1568, 드로잉, 20×31cm
베를린, 달렘 국립미술관

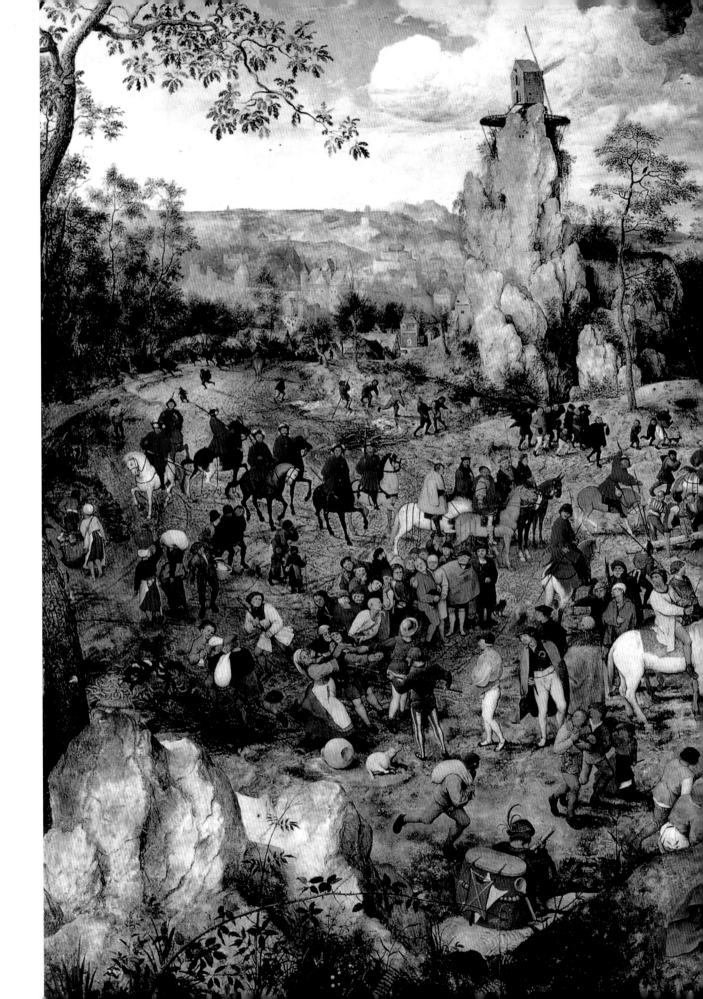

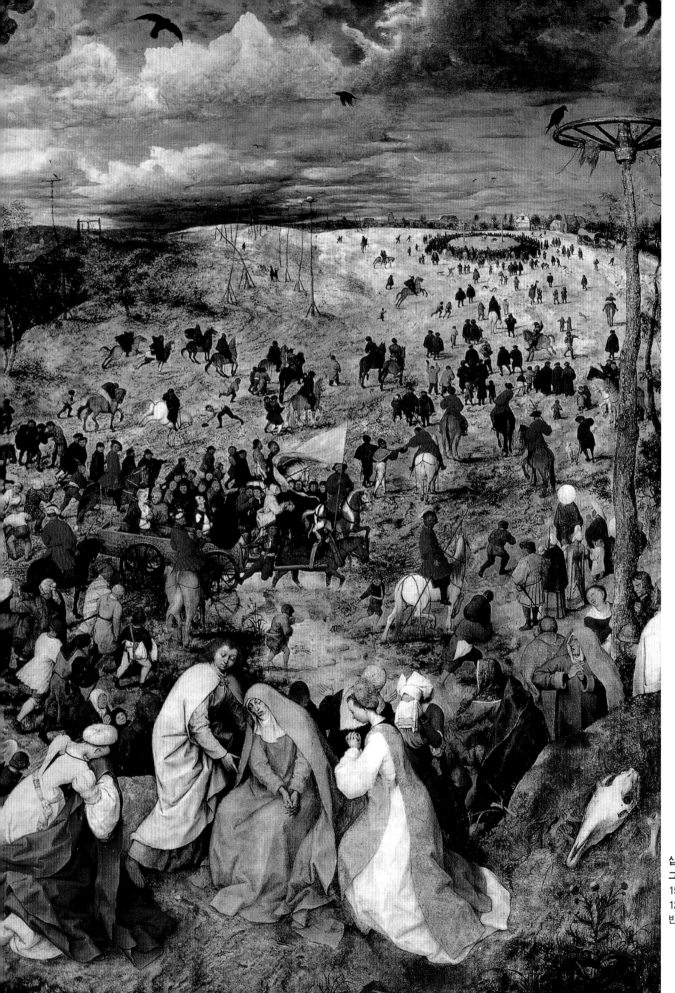

십자가를 진
그리스도
1564, 유화,
124×170cm
빈 미술사 박물관

21

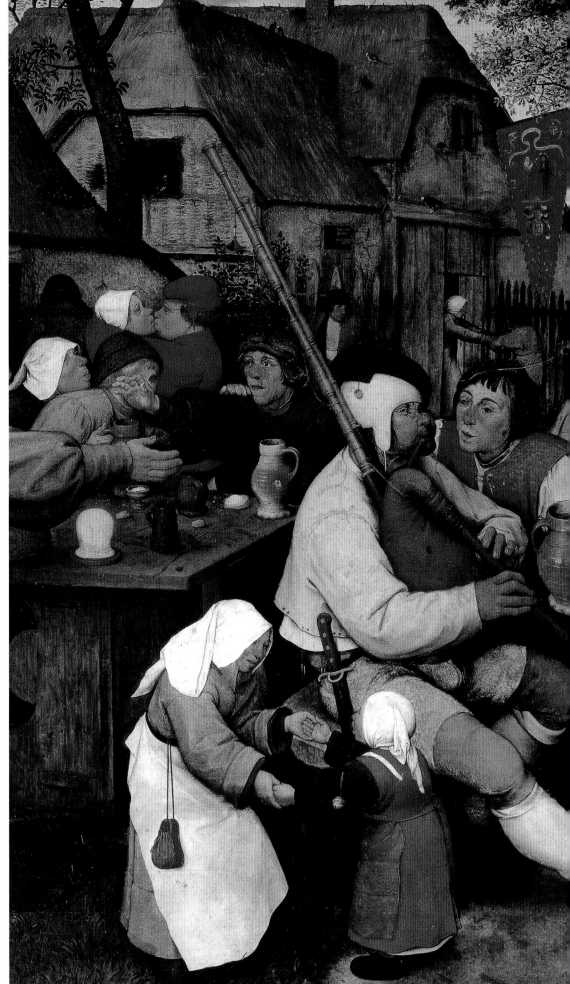

농민의 케르미스
1568, 유화, 114×164cm
빈 미술사 박물관

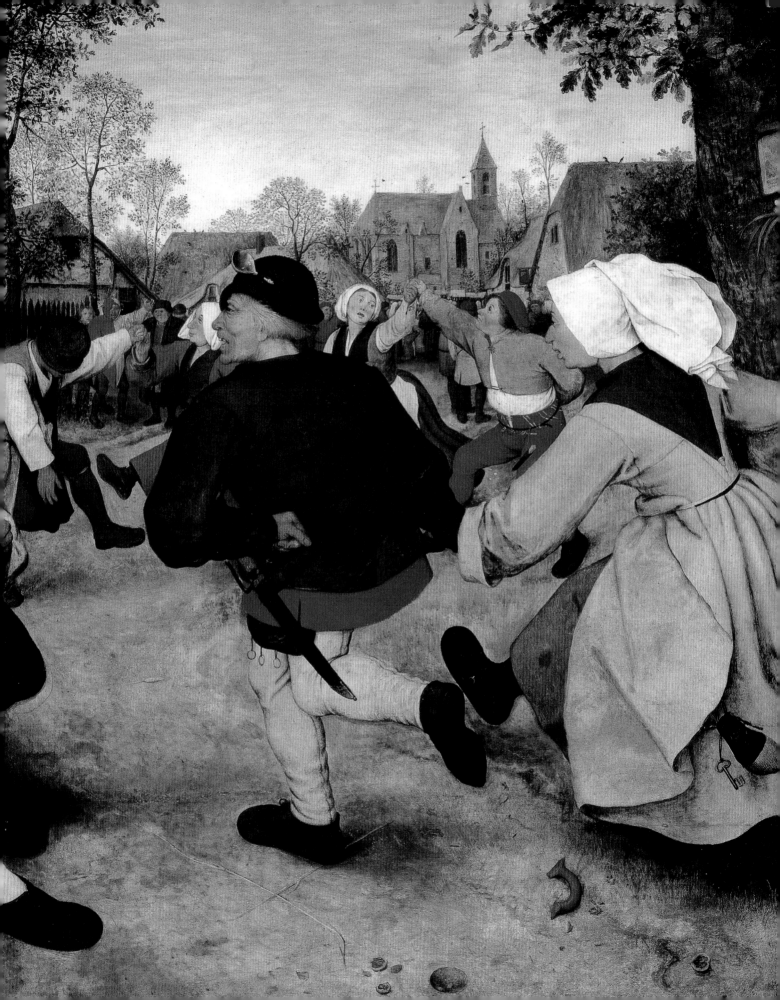

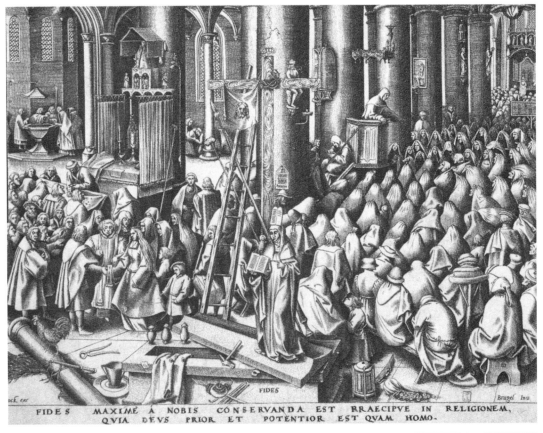

FIDES

FIDES MAXIMÉ A NOBIS CONSERVANDA EST BRAECIPVE IN RELIGIONEM,
QVIA DEVS PRIOR ET POTENTIOR EST QVAM HOMO.

일곱 가지 미덕 : 신앙의 미덕
1559, 드로잉(Copper engraving),
32.4×42.8cm
브뤼셀 왕립 도서관

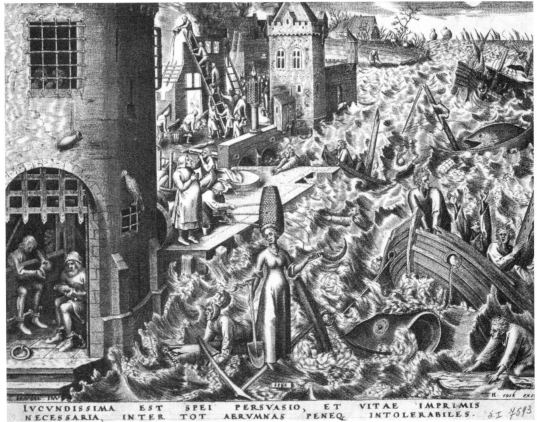

IVCVNDISSIMA EST SPEI PERSVASIO, ET VITAE IMPRIMIS
NECESSARIA, INTER TOT AERVMNAS PENEQ INTOLERABILES.

일곱 가지 미덕 : 희망의 미덕
1559, 드로잉(Copper engraving),
32.3×42.7cm
브뤼셀 왕립 도서관

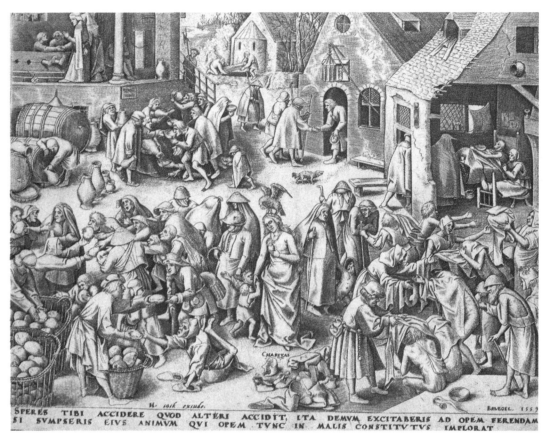

일곱 가지 미덕 : 자비의 미덕
1559, 드로잉(Copper engraving),
32.3×43cm
브뤼셀 왕립 도서관

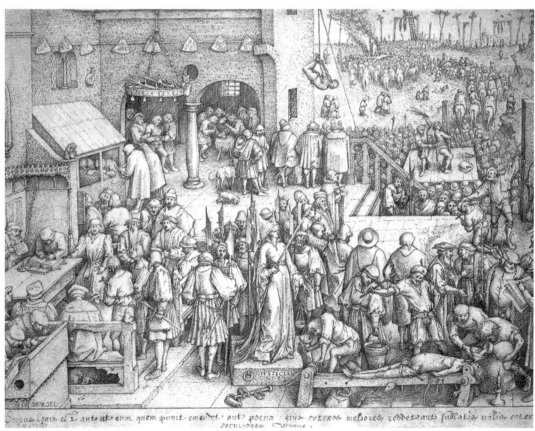

일곱 가지 미덕 : 정의의 미덕
1559, 드로잉(Copper engraving),
32.4×42.7cm
브뤼셀 왕립 도서관

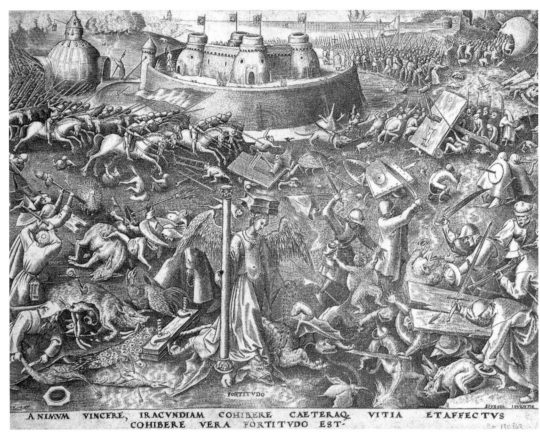

ANIMVM VINCERE, IRACVNDIAM COHIBERE CAETERAQ. VITIA ET AFFECTVS
COHIBERE VERA FORTITVDO EST·

일곱 가지 미덕 : 인내의 미덕
1559, 드로잉(Copper engraving),
32.4×42.9cm
브뤼셀 왕립 도서관

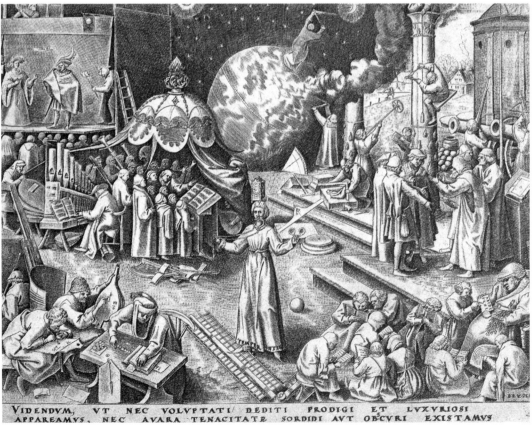

VIDENDVM, VT NEC VOLVPTATI/ DEDITI PRODIGI ET LVXVRIOSI
APPAREAMVS, NEC AVARA TENACITATE SORDIDI AVT OBCVRI EXISTAMVS

일곱 가지 미덕 : 절제의 미덕
1560, 드로잉(Copper engraving),
32.3×42.9cm
브뤼셀 왕립 도서관

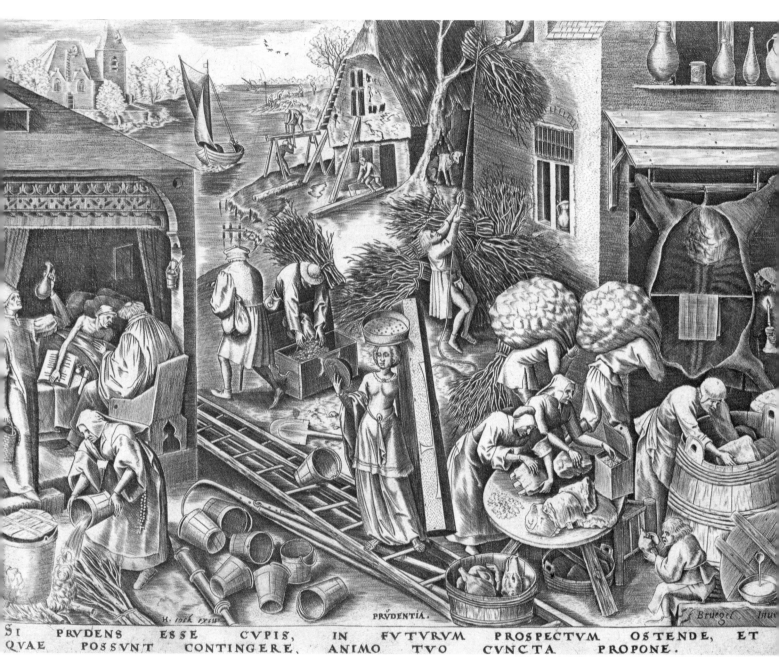

SI PRVDENS ESSE CVPIS, IN FVTVRVM PROSPECTVM OSTENDE, ET
QVAE POSSVNT CONTINGERE, ANIMO TVO CVNCTA PROPONE.

일곱 가지 미덕 : 분별의 미덕
1559, 드로잉(Copper engraving), 32.2×43cm
브뤼셀 왕립 도서관

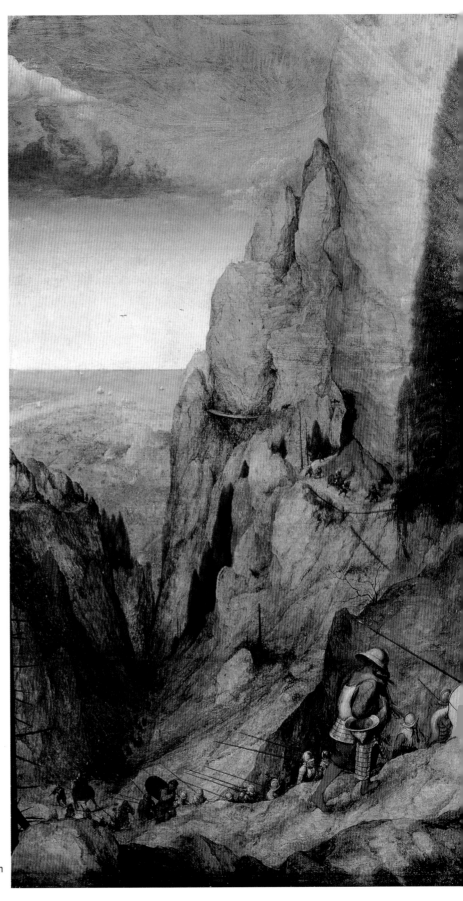

사울의 개종
1567, 유화, 108×156cm
빈 미술사 박물관

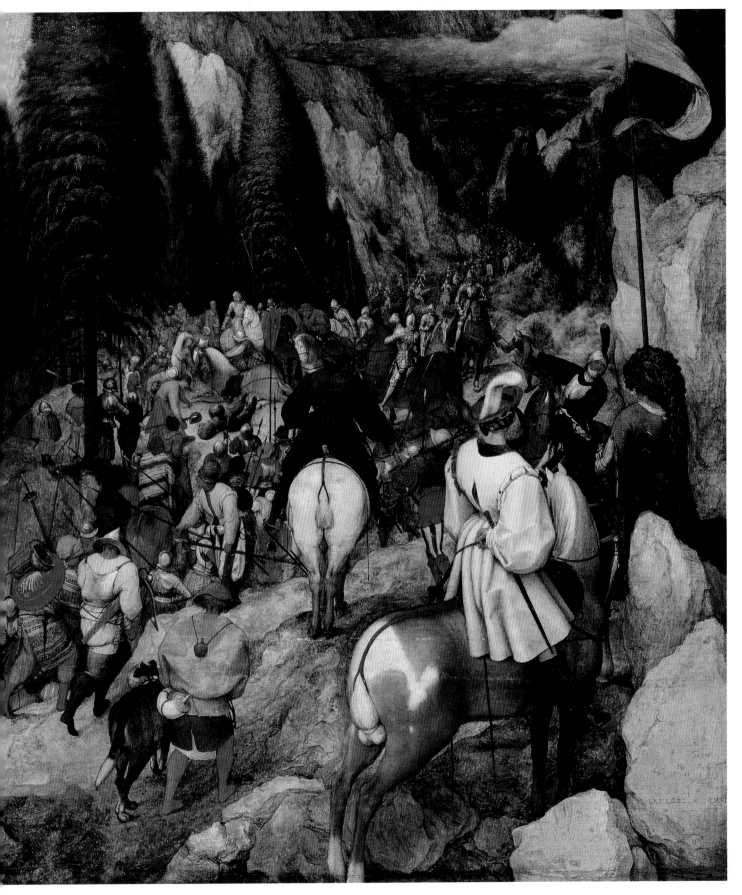

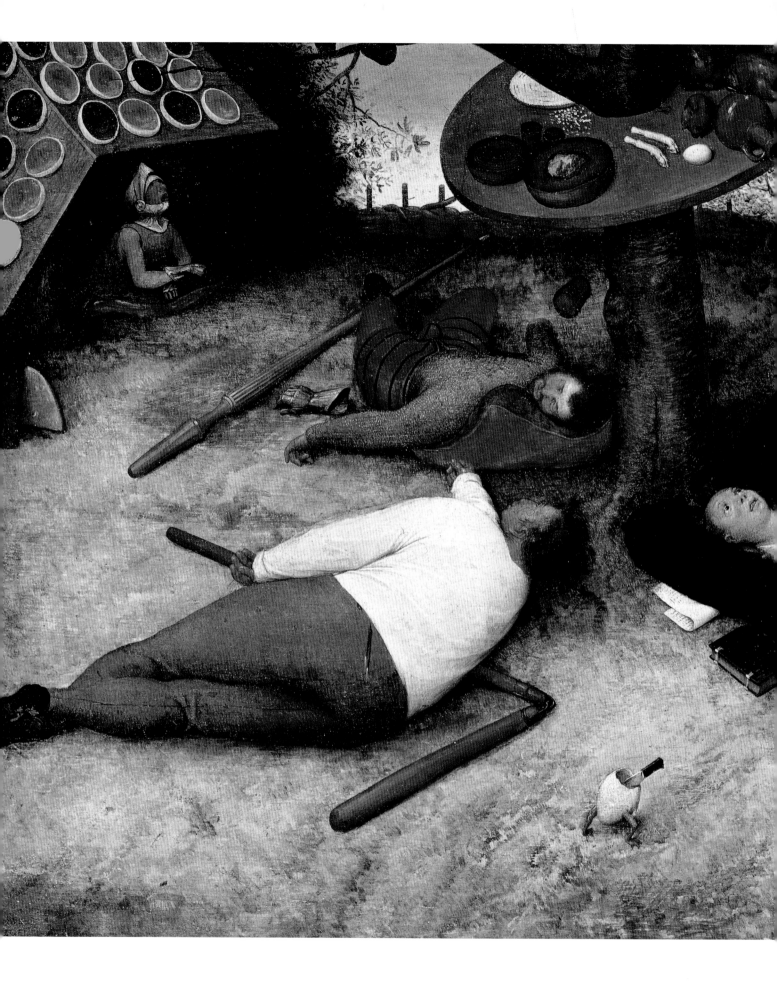

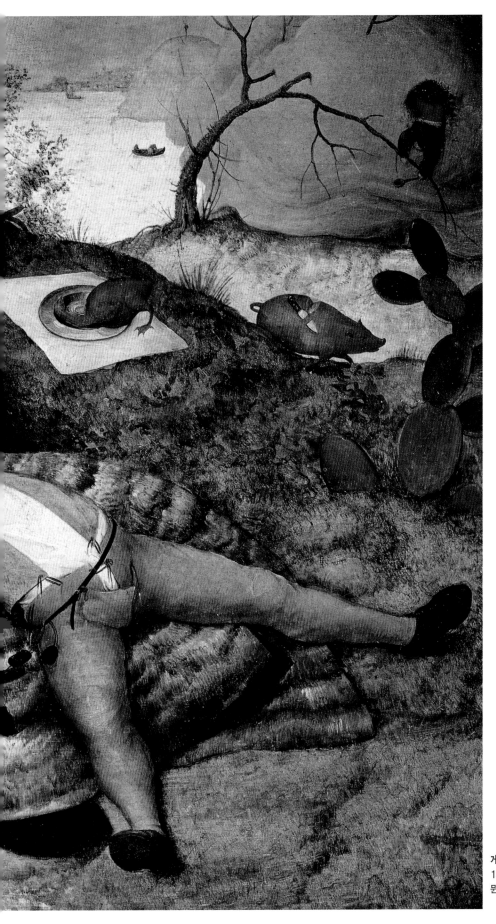

게으른 자의 천국
1567, 유화, 52×78cm
뮌헨, 알테 피나코텍 미술관

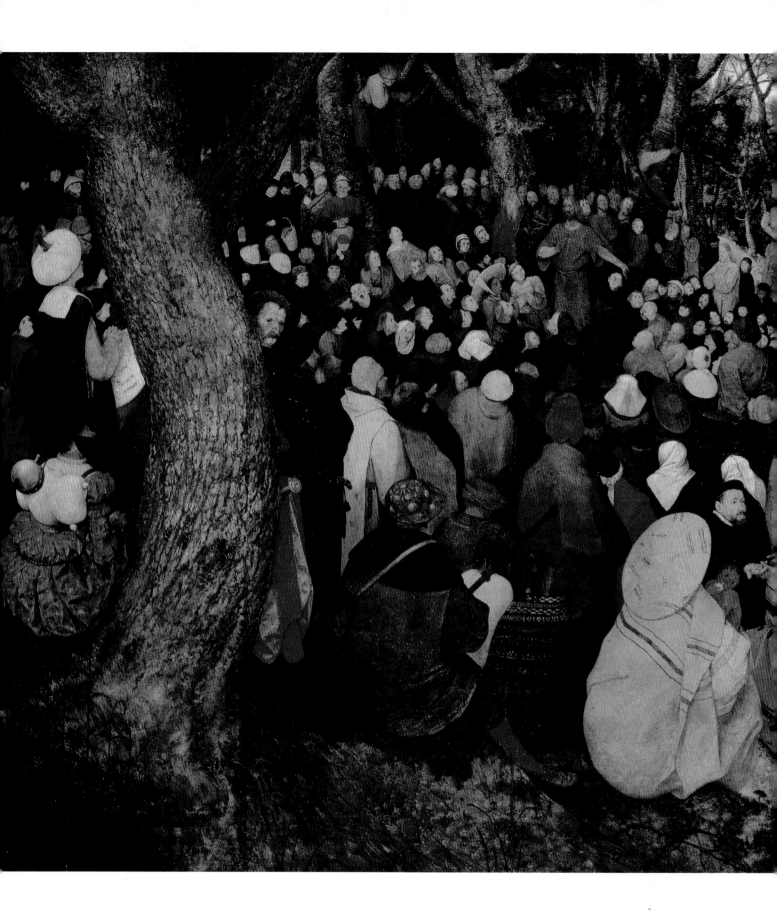

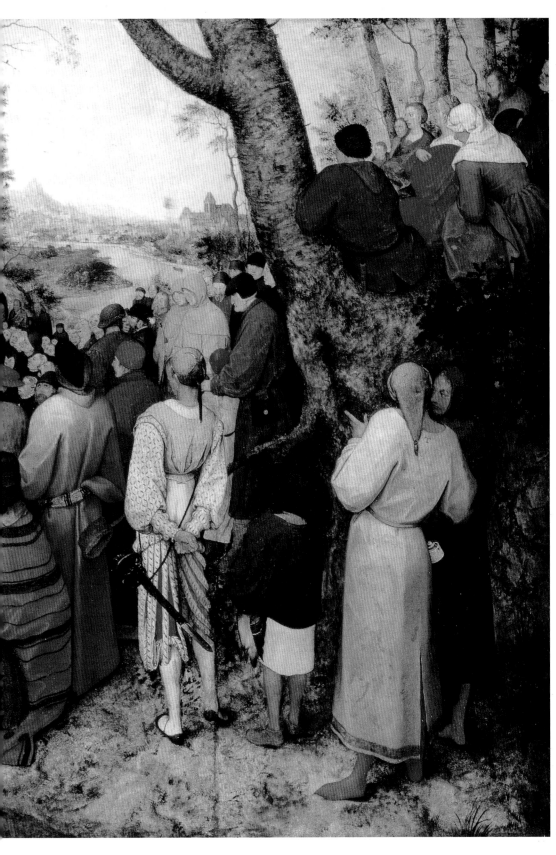

세례 요한의 설교
1566, 유화, 95×160.5cm
부다페스트 미술관

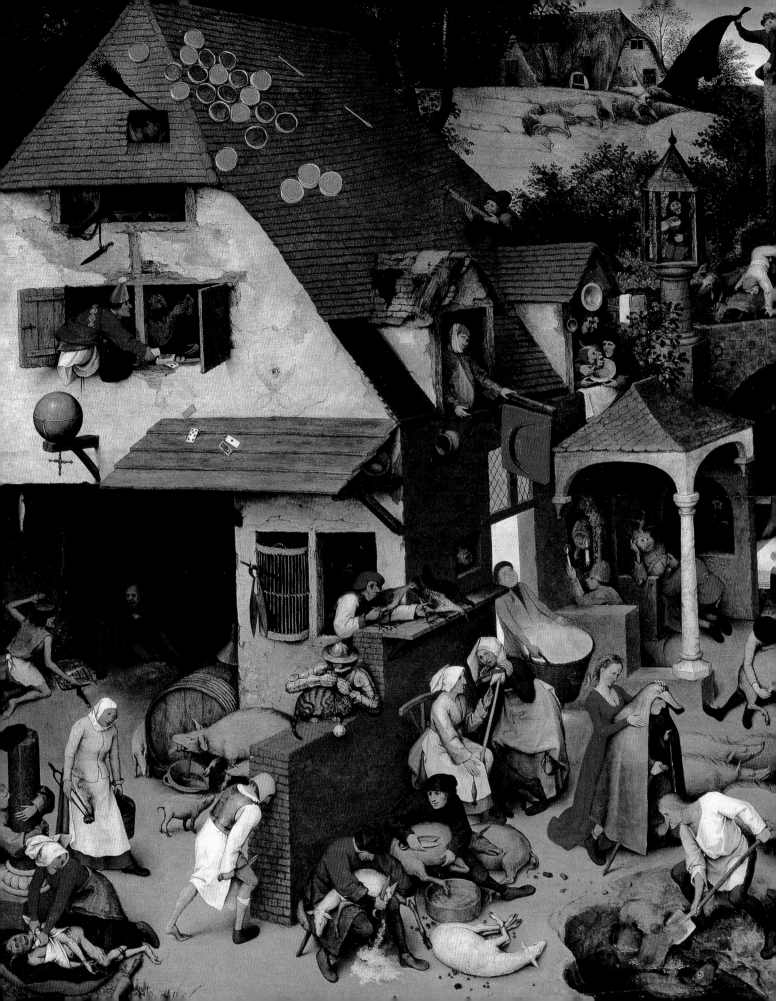

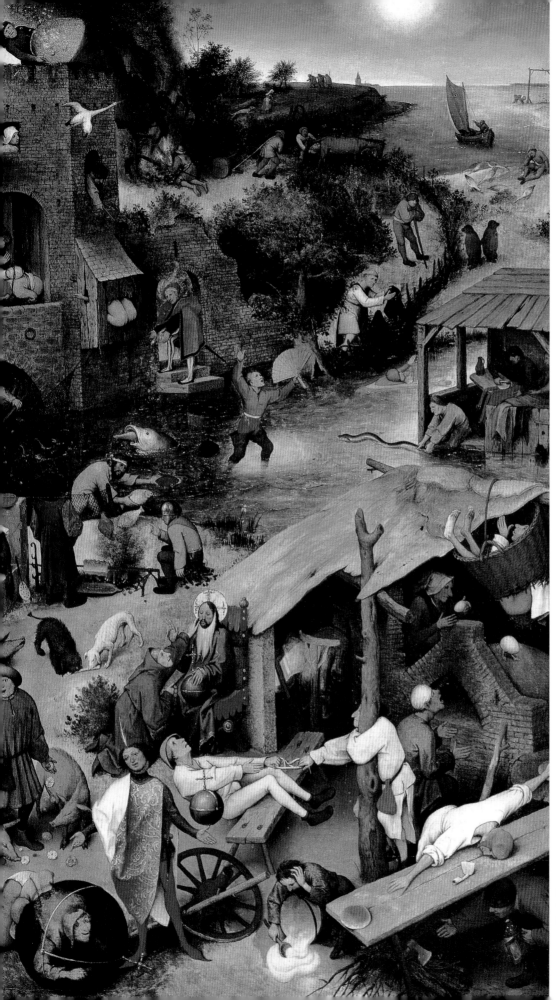

네덜란드의 속담(푸른 외투)
1559, 유화, 117.5×163.5cm
베를린, 달렘 국립미술관

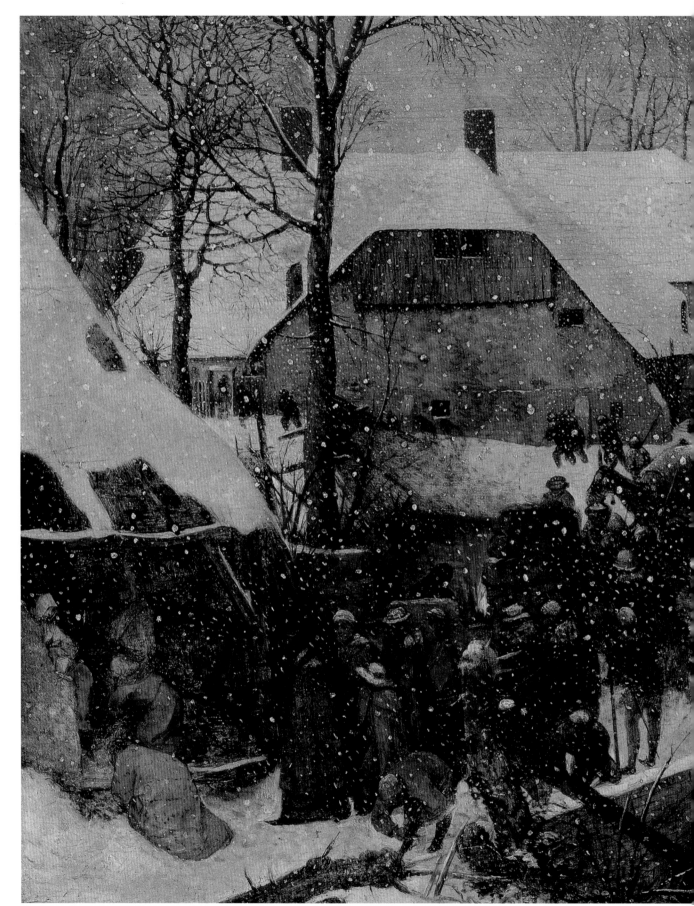

눈 속의 동방박사 경배, 1567, 유화, 35×55cm, 빈터투르, 오스카 라인하르트 컬렉션

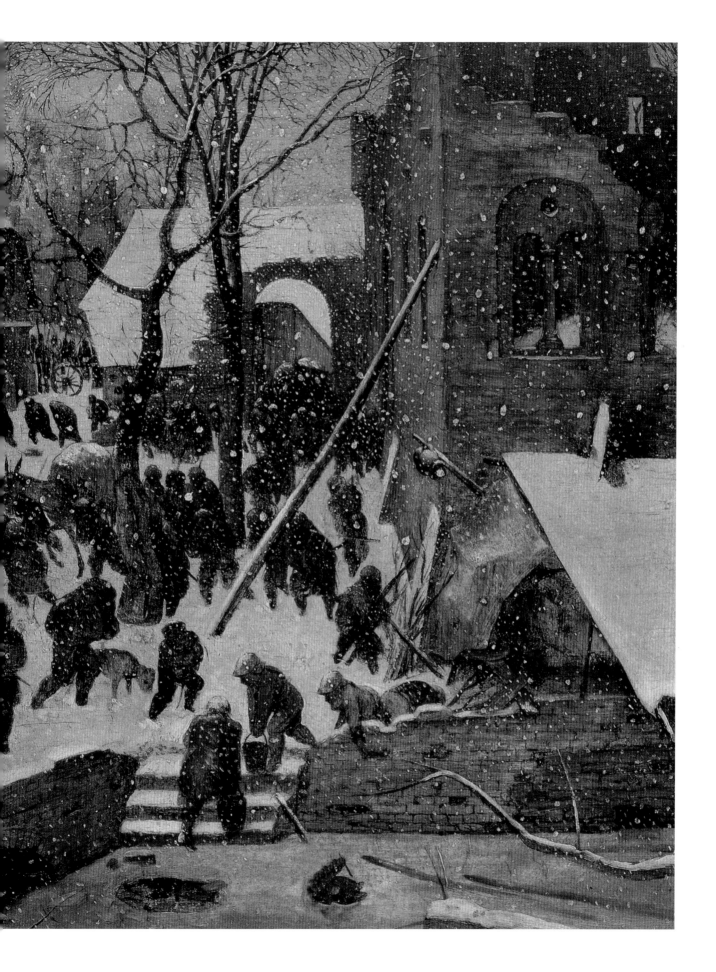

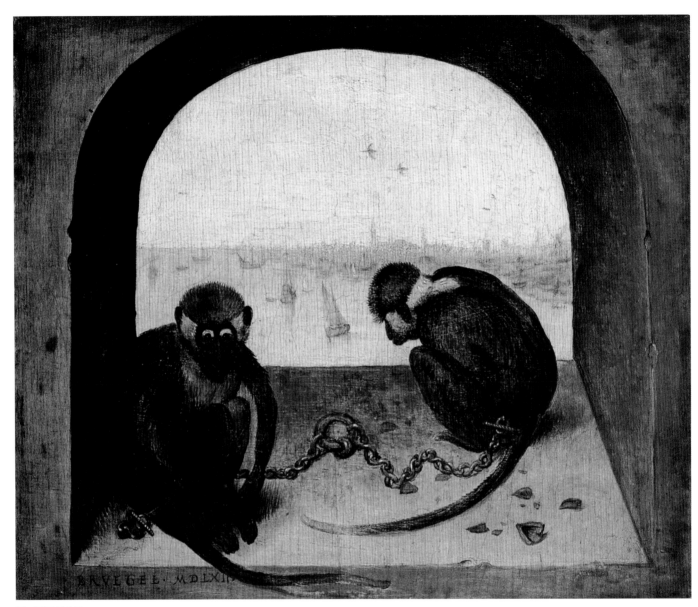

두 마리의 원숭이
1562, 유화, 20×23cm
베를린, 달렘 국립미술관

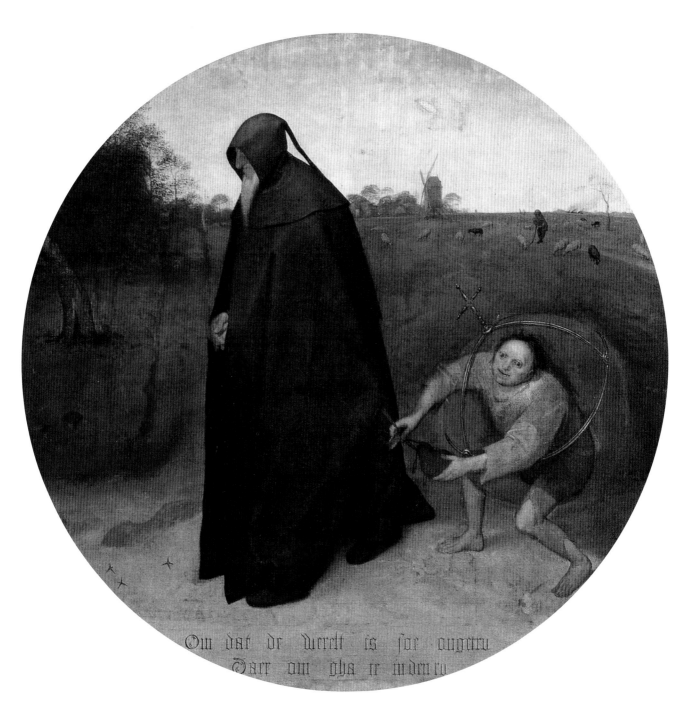

염세가
1568, 유화, 86×85cm
나폴리 국립박물관

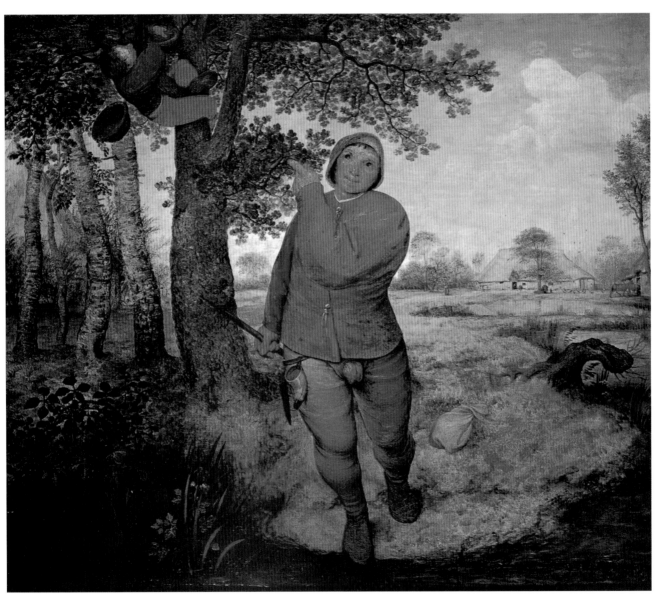

농민과 새둥지 도둑
1568, 유화, 59×68cm
빈 미술사 박물관

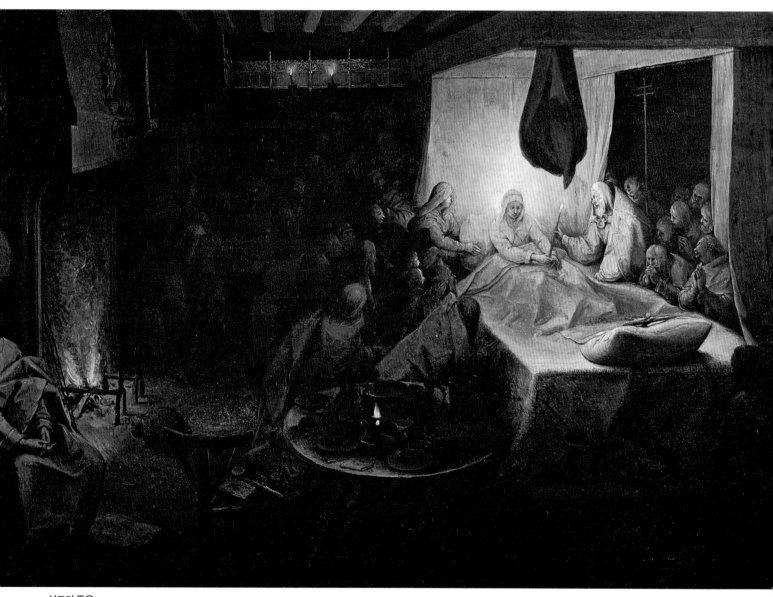

성모의 죽음
1564, 유화, 36×55cm
밴버리, 업튼 하우스

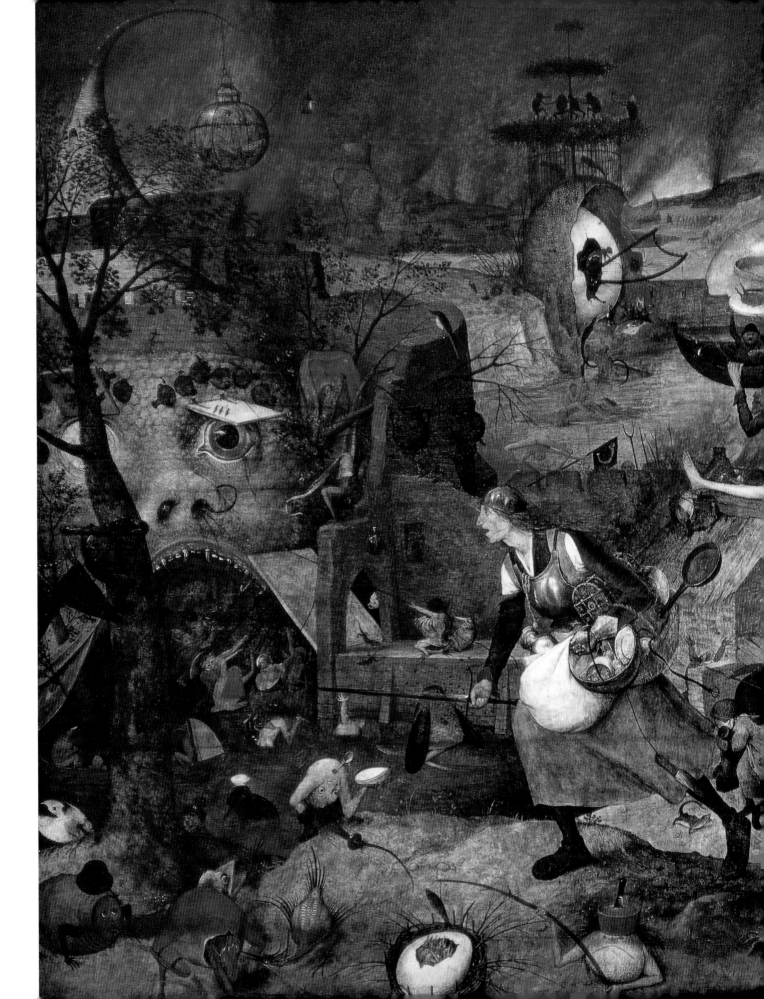

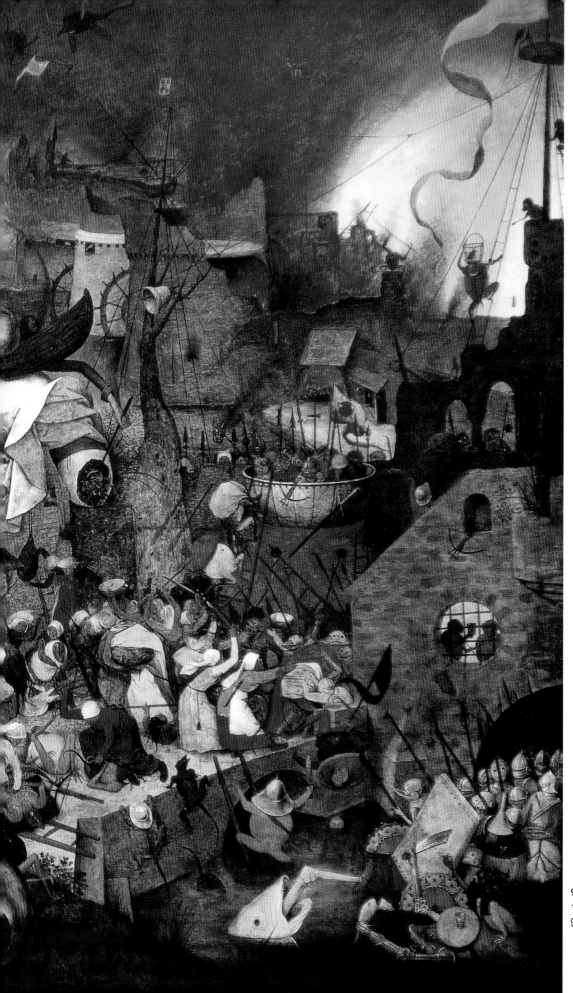

악녀 그리트
1563, 유화, 117.4×162cm
안트베르펜, 마이어 반덴베르그 미술관

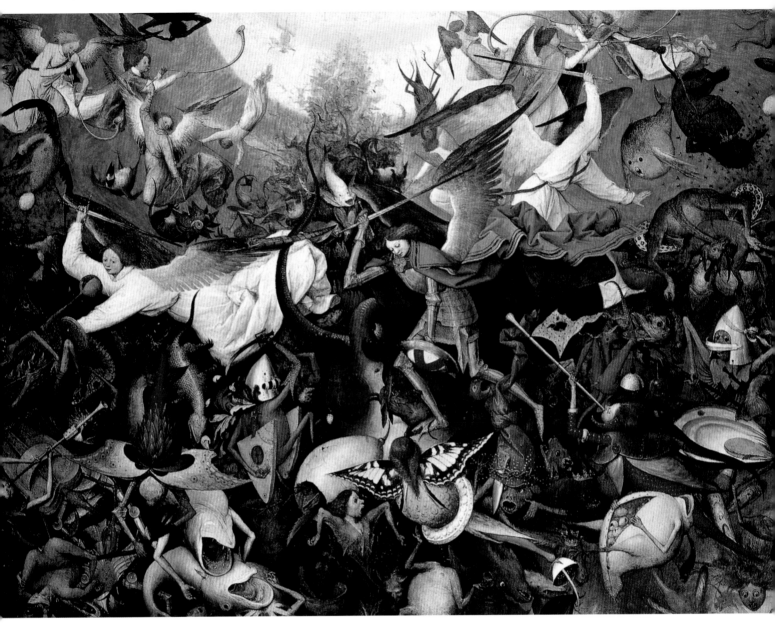

반역 천사의 추락
1563, 유화, 117×162cm
브뤼셀 왕립 미술관

동방박사의 경배
1564, 유화, 11×83.5cm
런던 내셔널 갤러리

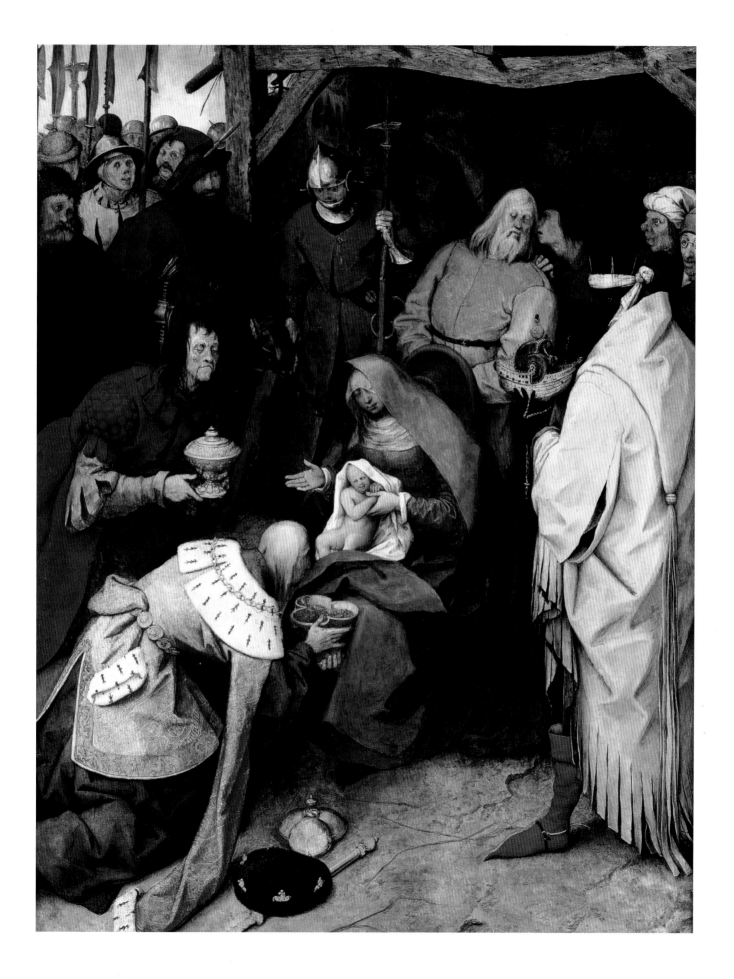

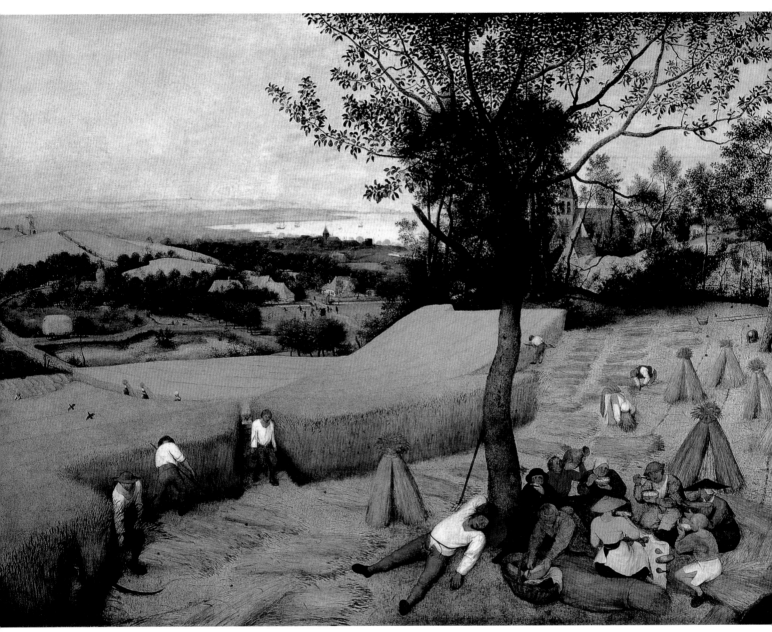

곡물 수확
1565, 유화, 117×160cm
뉴욕, 메트로폴리탄 미술관

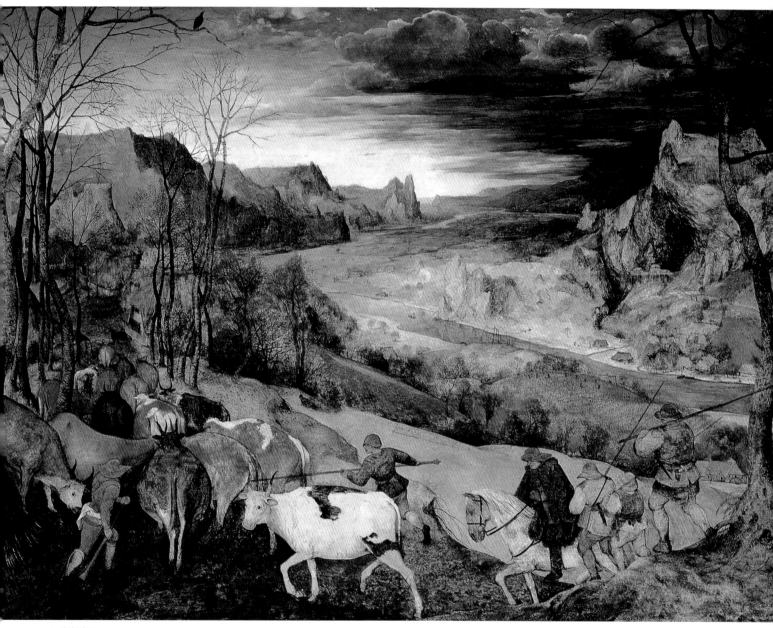

소떼의 귀로
1565, 유화, 117×159cm
빈 미술사 박물관

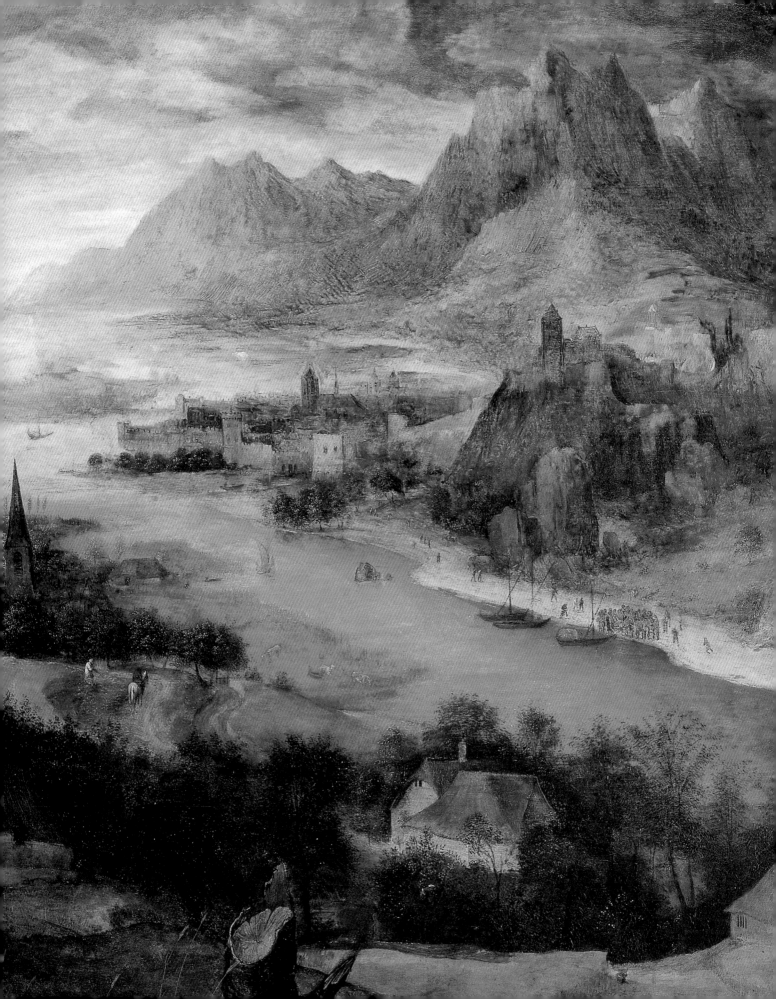

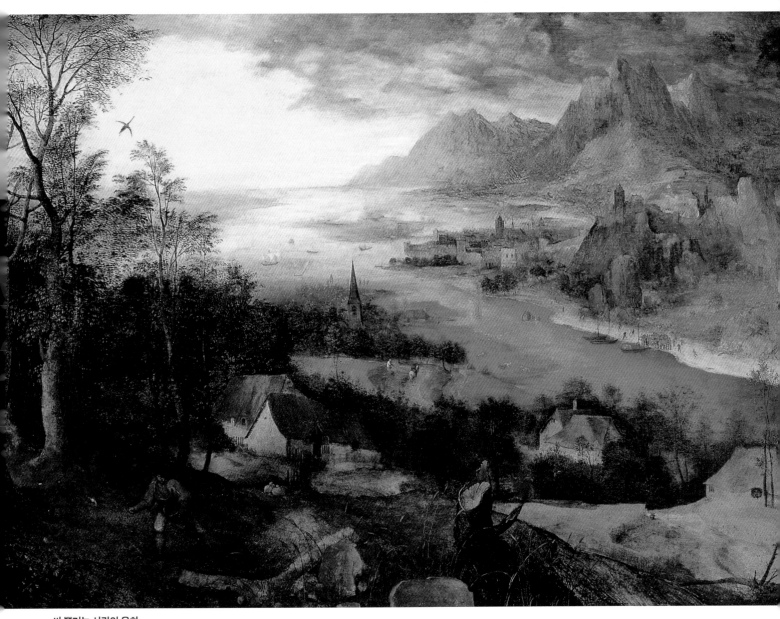

씨 뿌리는 사람의 우화
1557, 유화, 70.2×102cm
샌디에고, 딤킨 미술관

씨 뿌리는 사람의 우화(부분도)

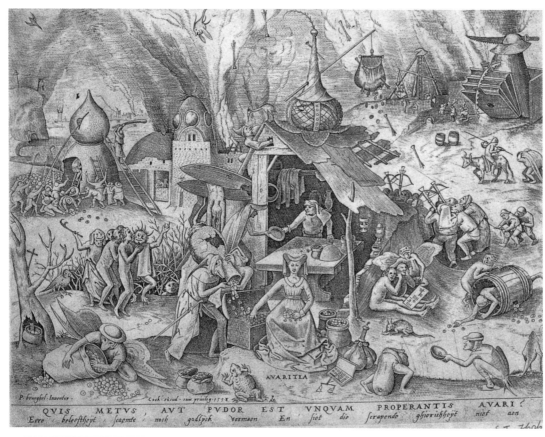

일곱 가지 죄악 : 탐욕의 죄악
1557, 드로잉(Copper engraving),
32.2×42.9cm
브뤼셀 왕립 도서관

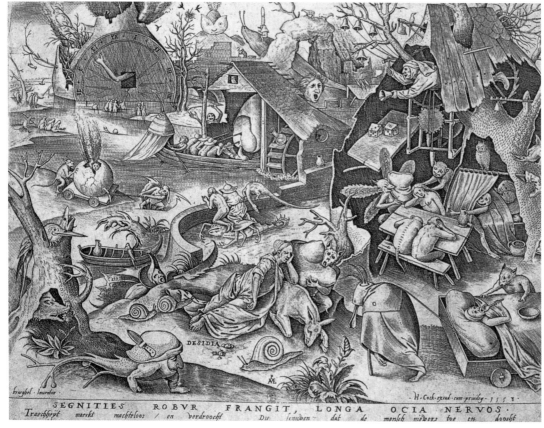

일곱 가지 죄악 : 나태의 죄악
1557, 드로잉(Copper engraving),
32.2×42.8cm
브뤼셀 왕립 도서관

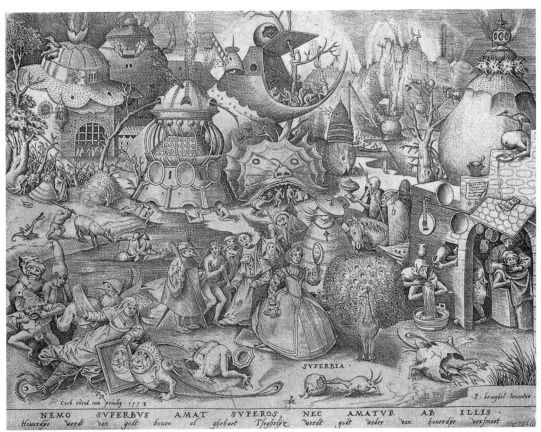

일곱 가지 죄악 : 거만의 죄악
1557, 드로잉(Copper engraving),
32.2×42.8cm
브뤼셀 왕립 도서관

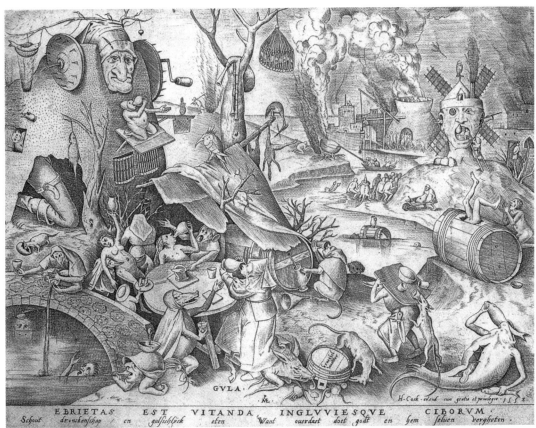

일곱 가지 죄악 : 폭식의 죄악
1557, 드로잉(Copper engraving),
32.2×42.7cm
브뤼셀 왕립 도서관

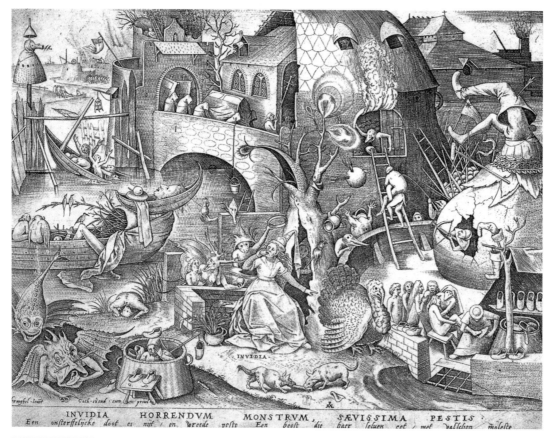

일곱 가지 죄악 : 질투의 죄악
1557, 드로잉(Copper engraving),
32.2×42.8cm
브뤼셀 왕립 도서관

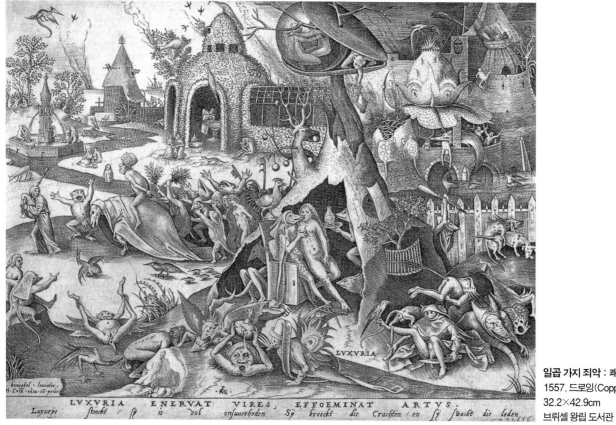

일곱 가지 죄악 : 쾌락의 죄악
1557, 드로잉(Copper engraving),
32.2×42.9cm
브뤼셀 왕립 도서관

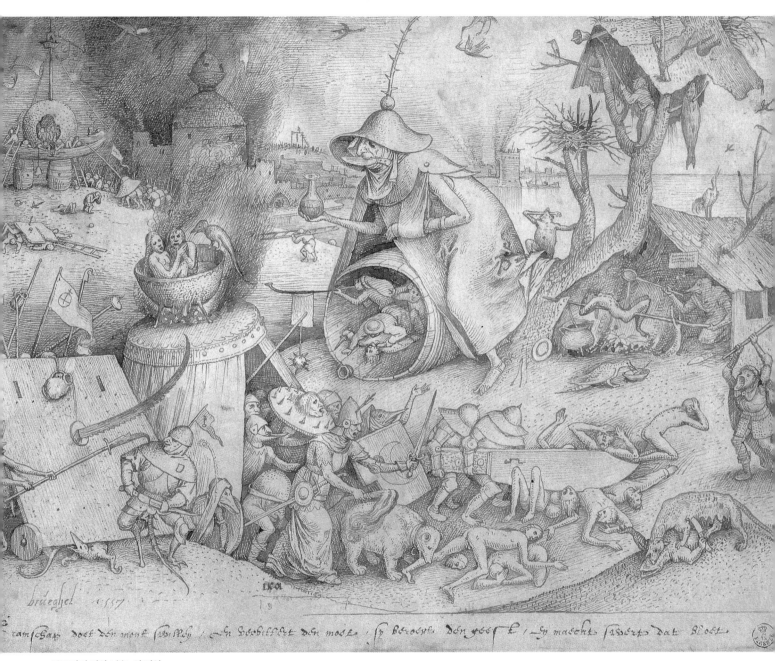

일곱 가지 죄악 : 분노의 죄악
1557, 드로잉(Copper engraving), 32.2×43cm
피렌체, 우피치 미술관

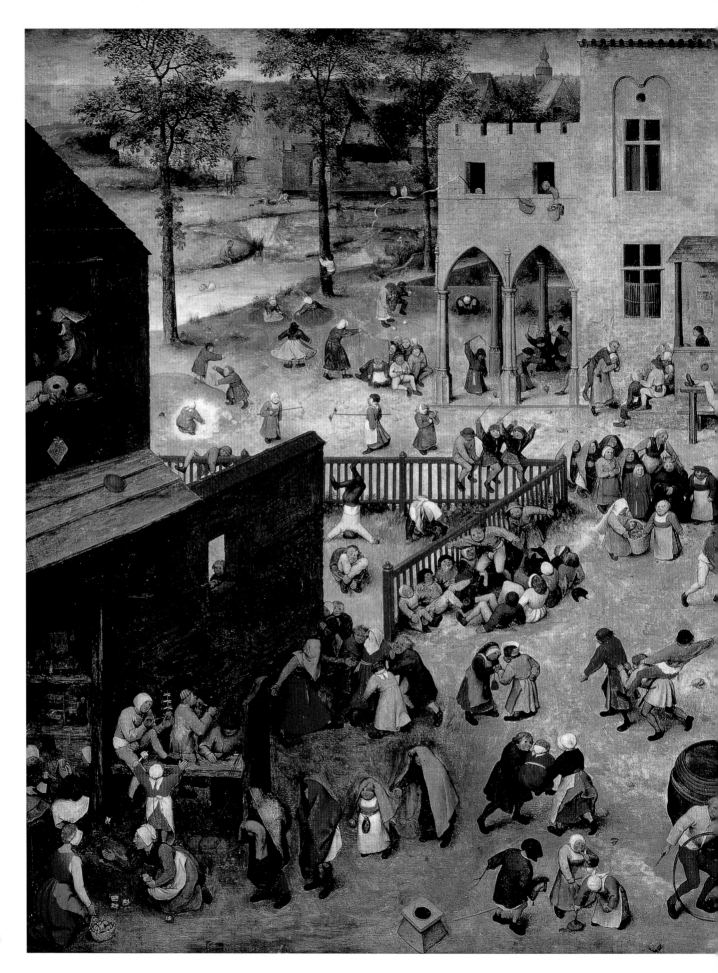

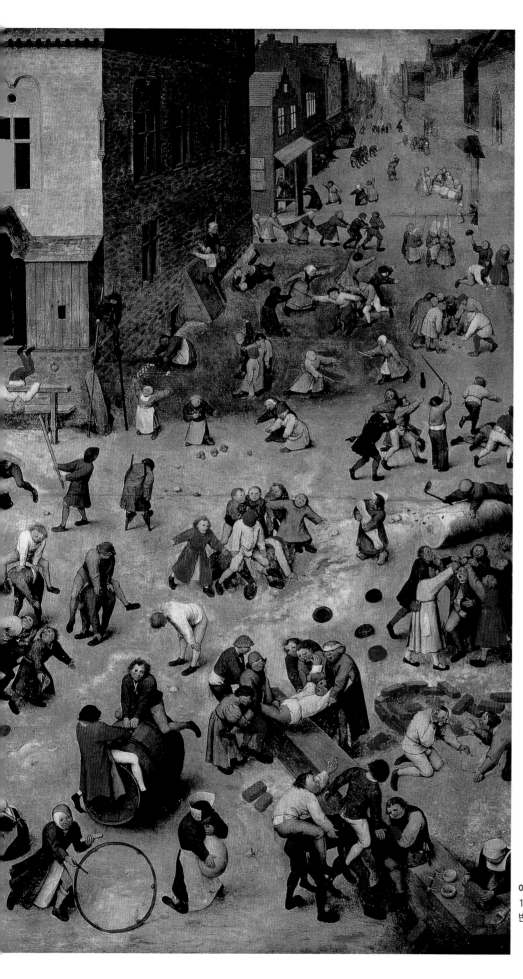

어린이의 놀이
1560, 유화, 116×161cm
빈 미술사 박물관

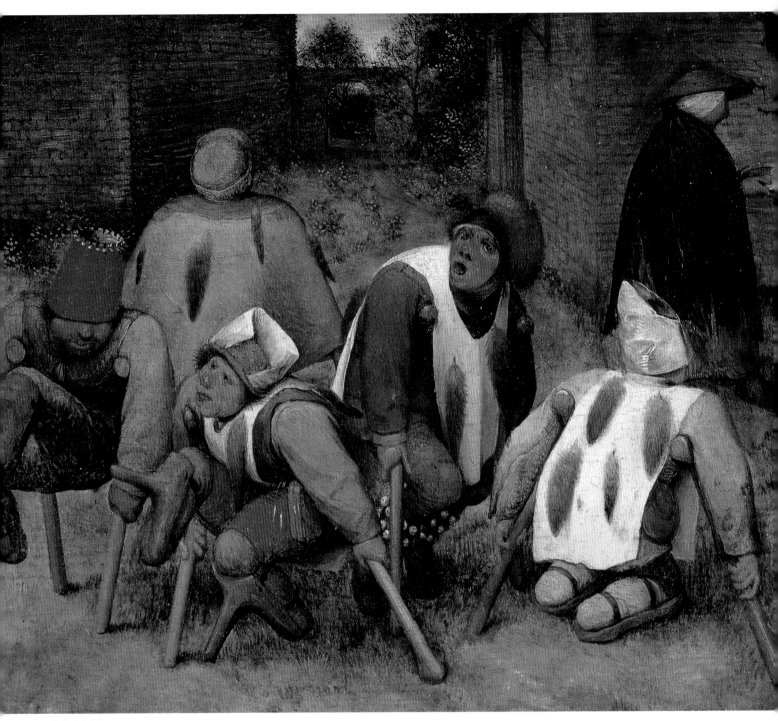

신체 장애자들
1568, 유화, 18×21.5cm
파리, 루브르 미술관

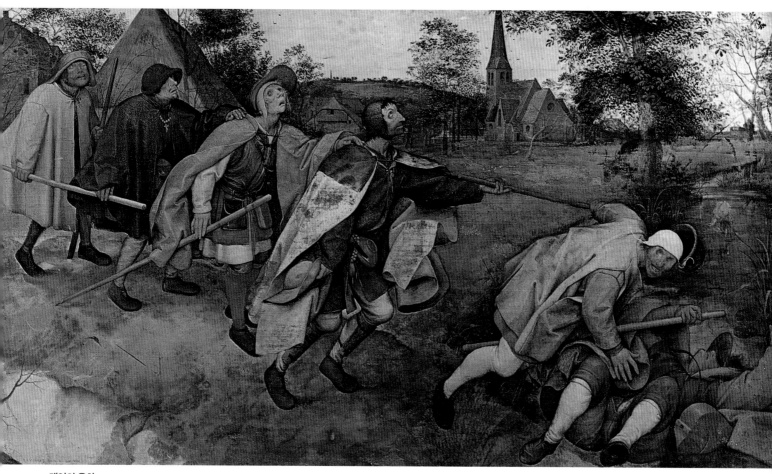

맹인의 우화
1568, 유화, 86×156cm
나폴리 국립미술관

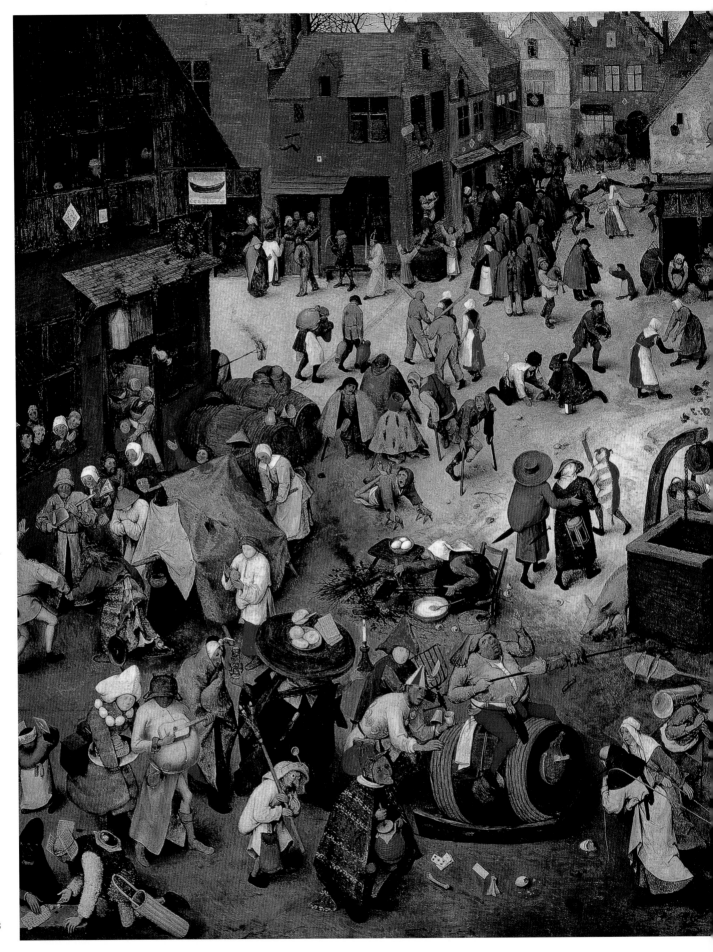

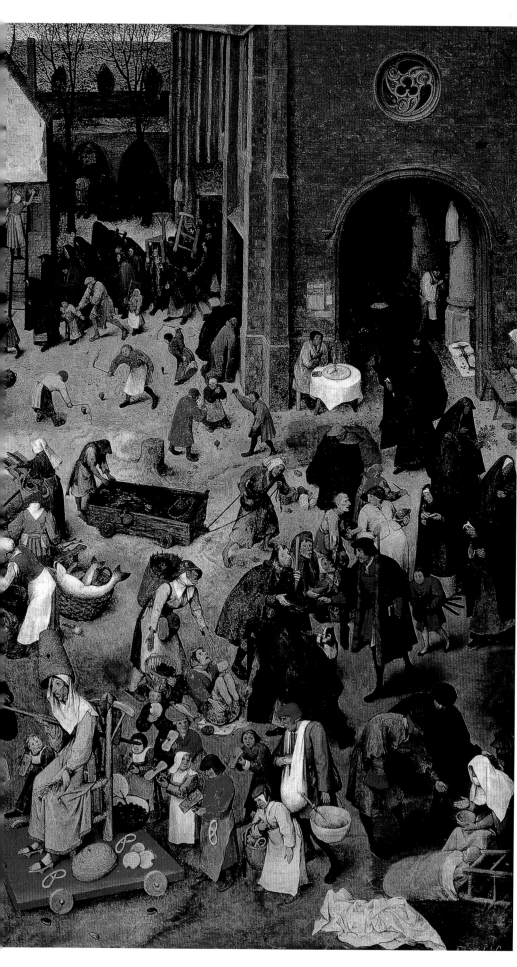

사육제와 사순절의 싸움
1559, 유화, 118×164, 5cm
빈 미술사 박물관

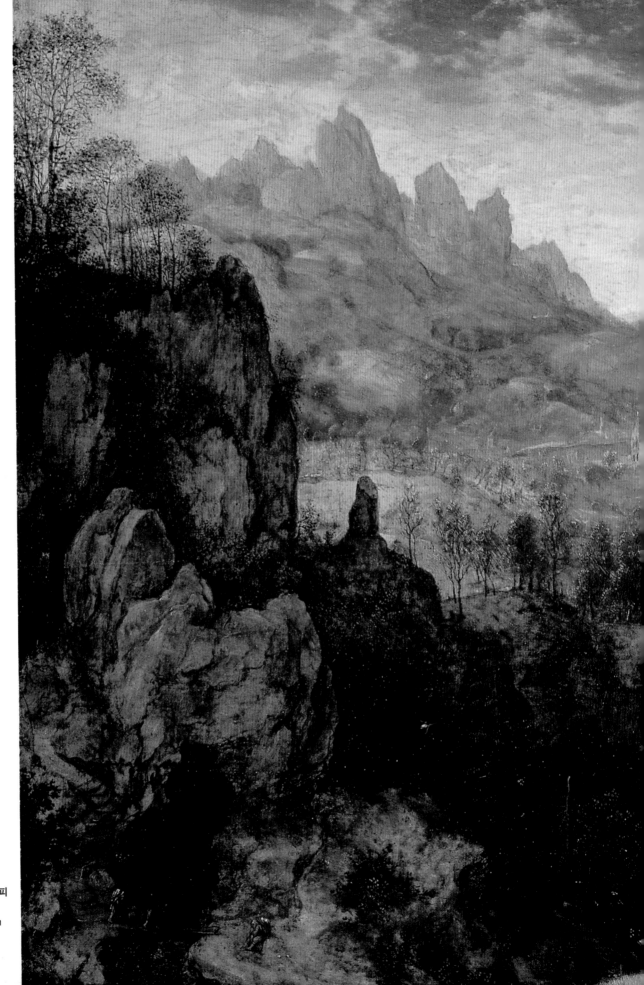

이집트로의 도피
1563, 유화,
37.2×55.5cm

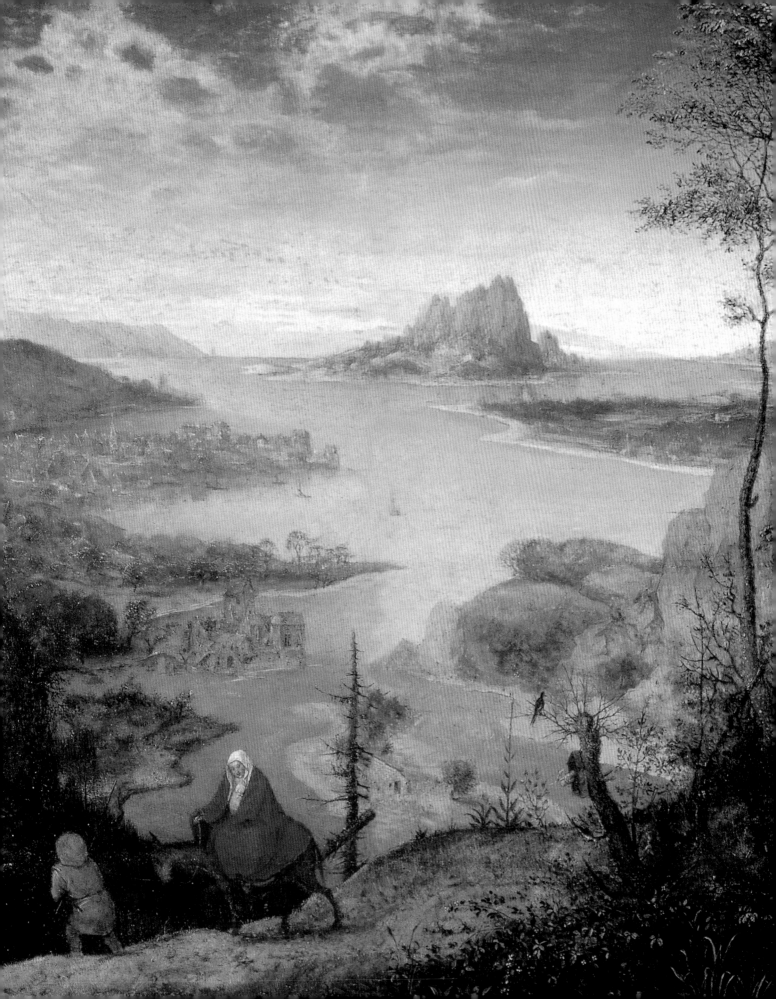

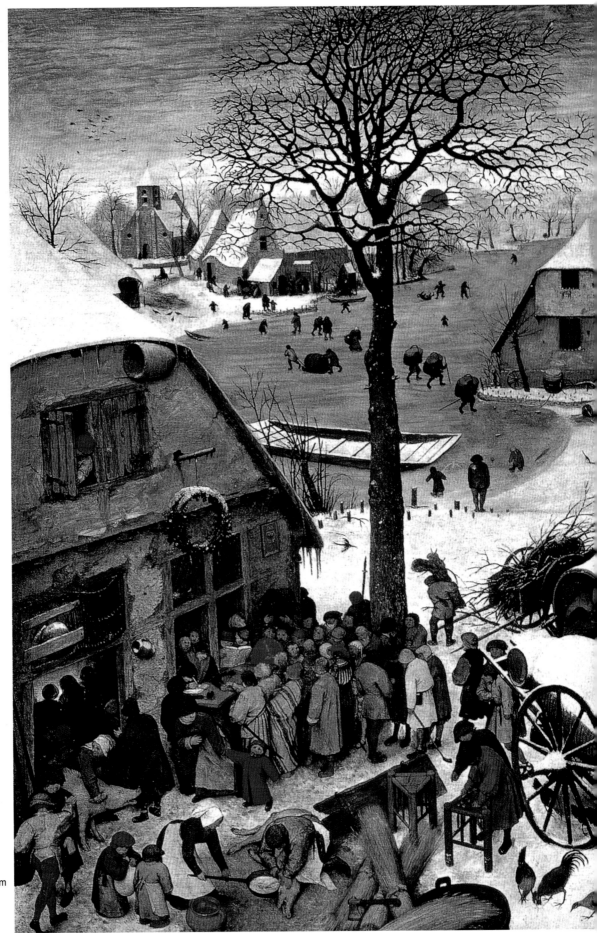

베들레헴의 인구조사
1566, 유화, 115.5×164.5cm
브뤼셀 왕립 미술관

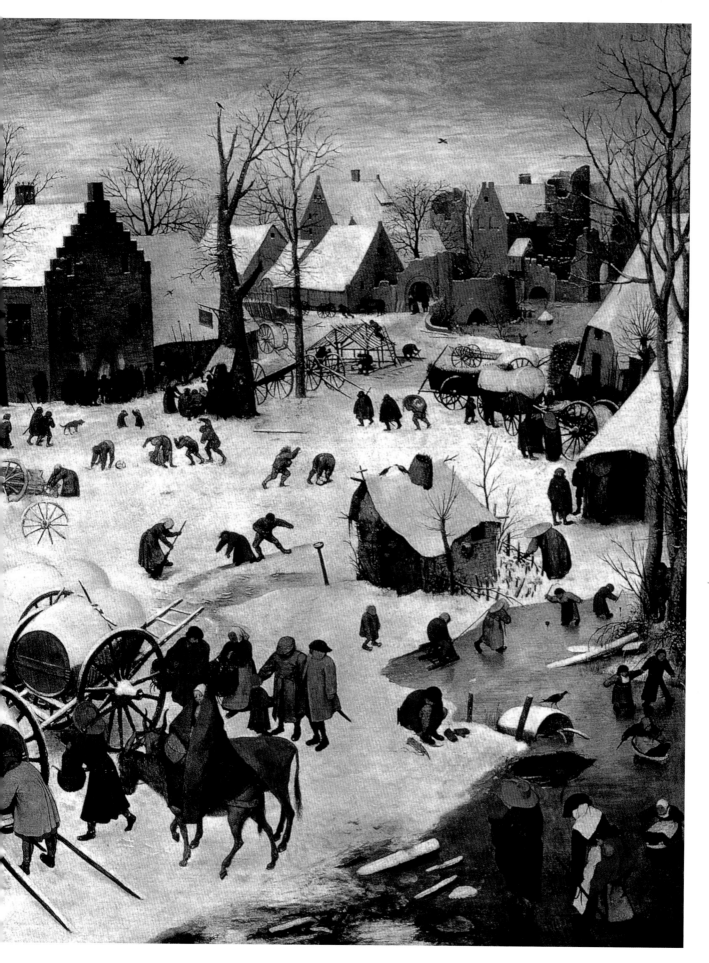

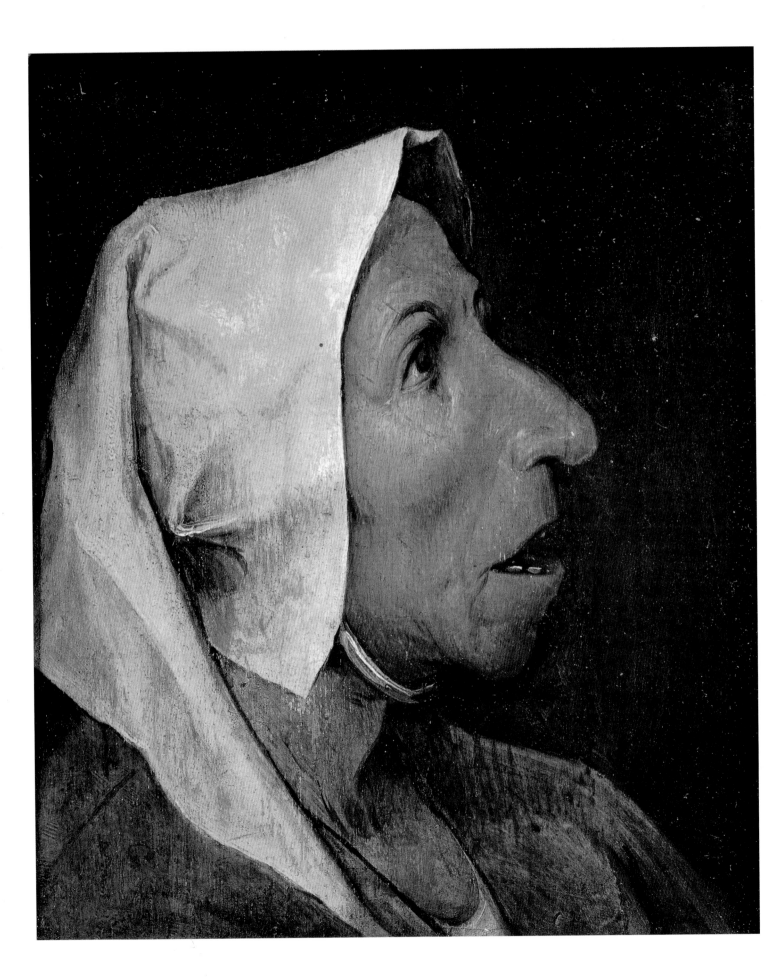

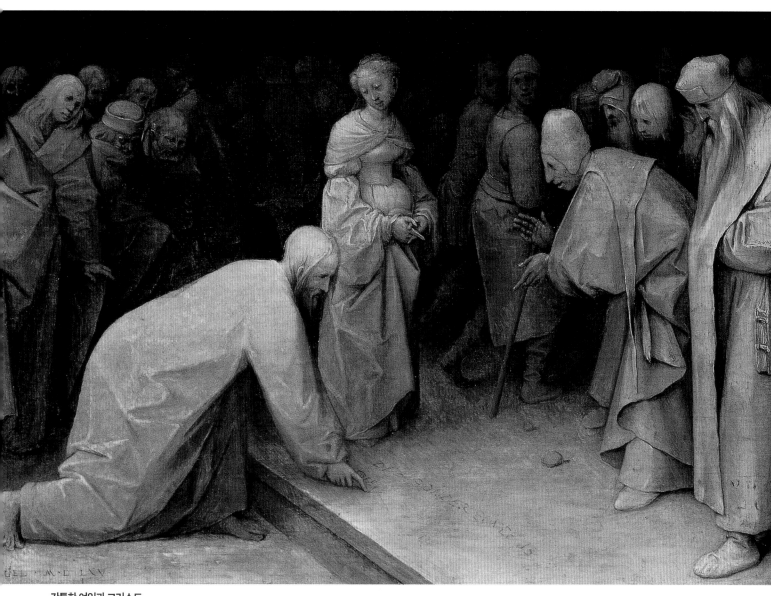

간통한 여인과 그리스도
1565, 유화, 24.1×34.3cm
런던, 코톨드화랑협회

늙은 농부의 얼굴
1564, 유화, 22×17cm
뮌헨, 알테 피나코텍 미술관

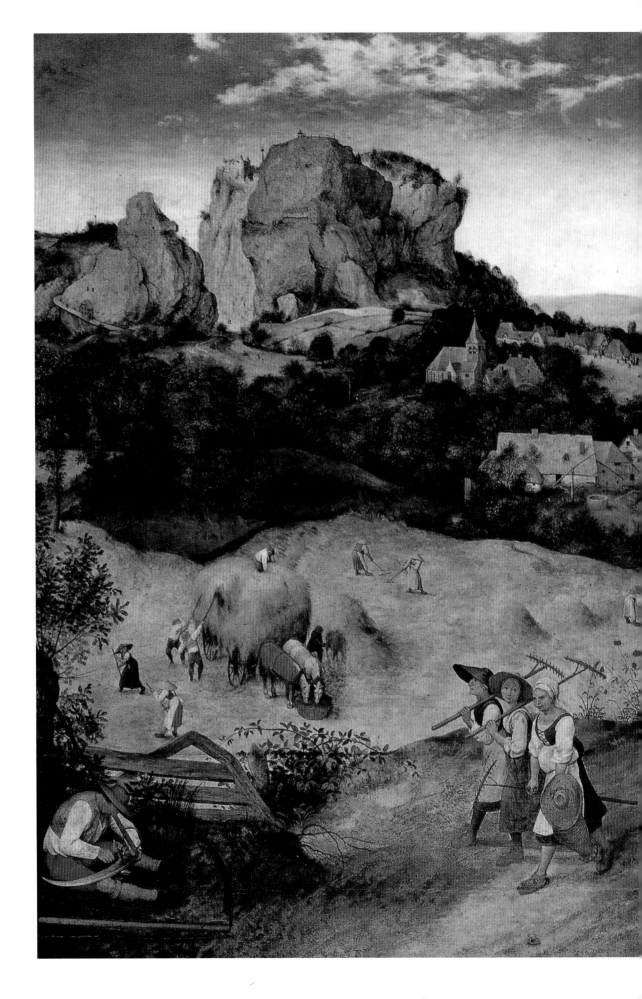

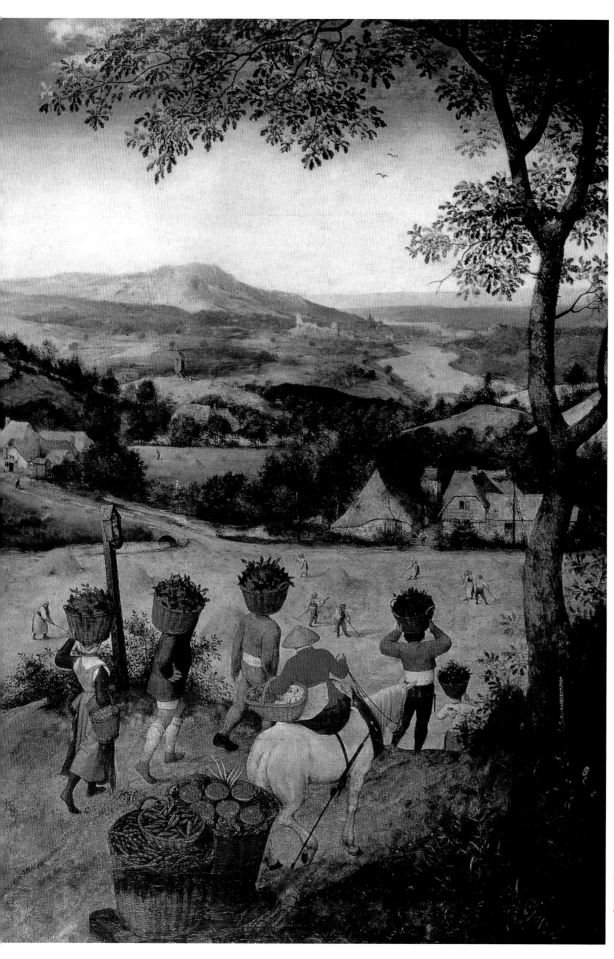

건초 만들기
1565, 유화, 114×158cm
프라하 국립미술관

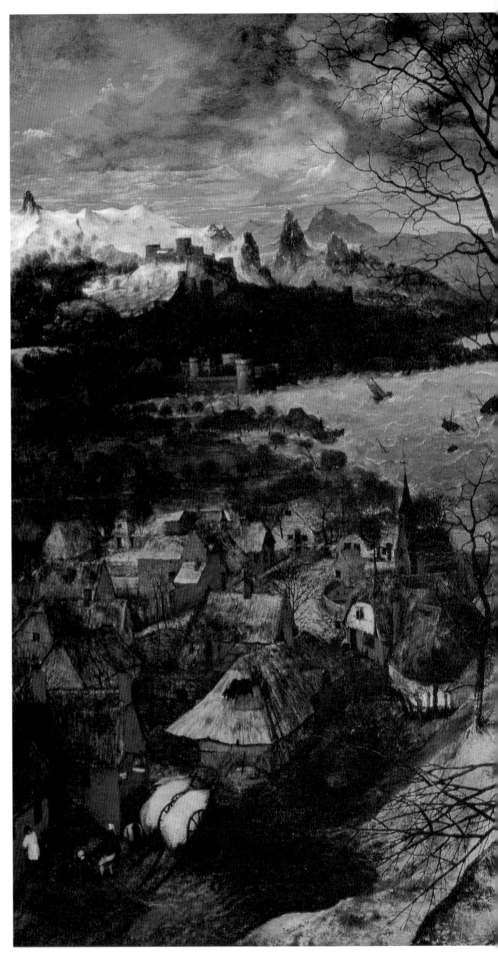

어두운 날
1565, 유화, 117×162cm
빈 미술사 박물관

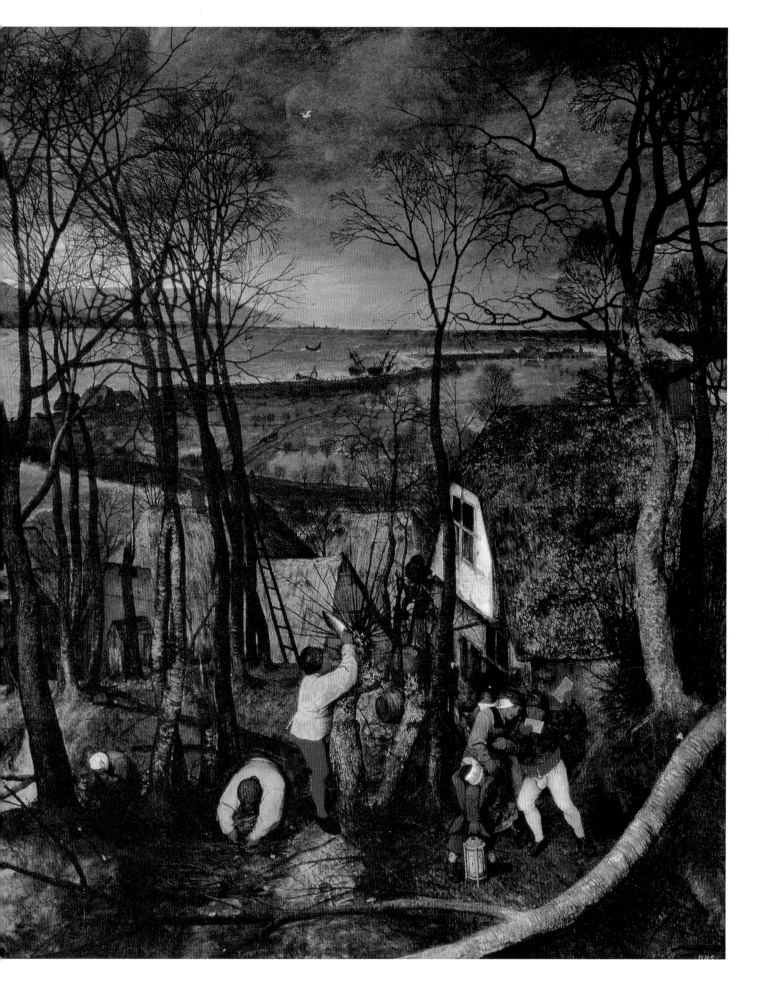

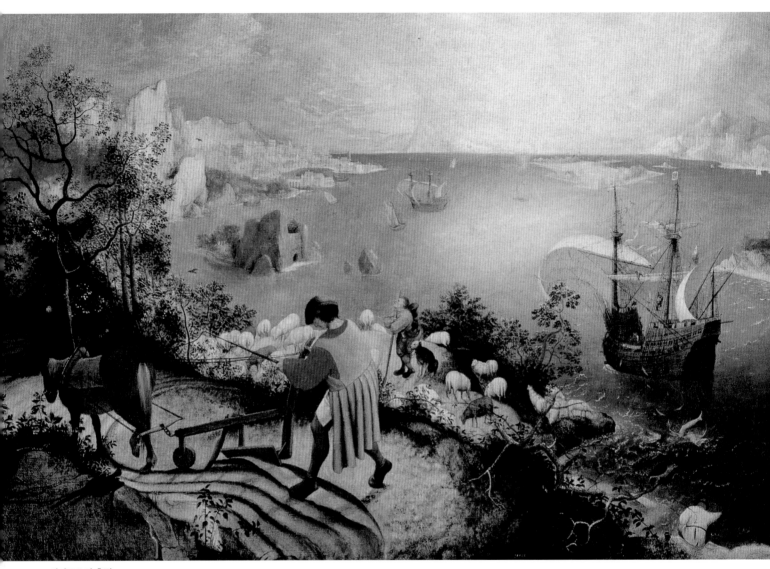

이카로스의 추락
1558, 유화, 73.5×112cm
브뤼셀 왕립 미술관

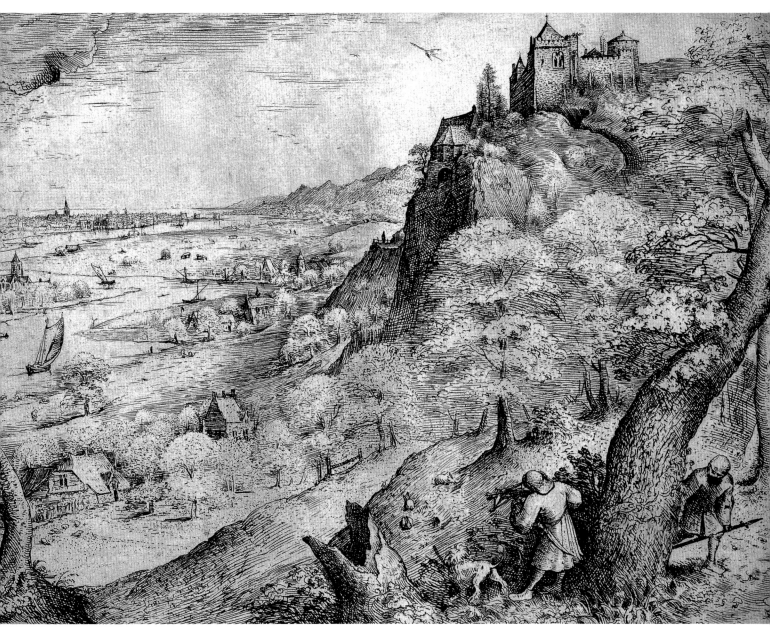

토끼 사냥
1562, 에칭, 32×42.5cm

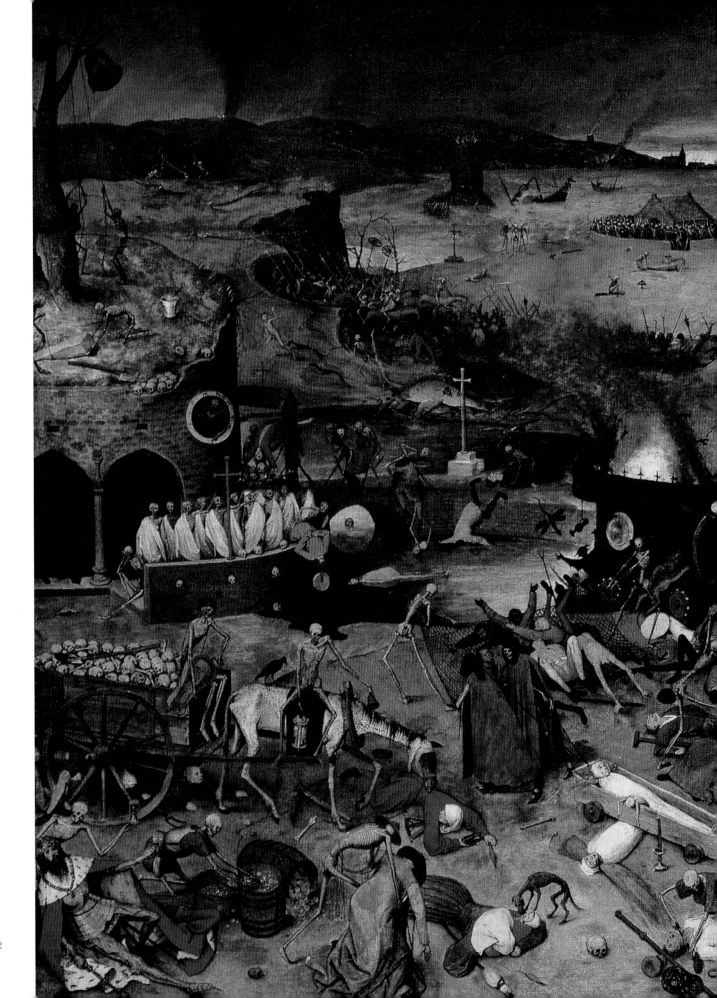

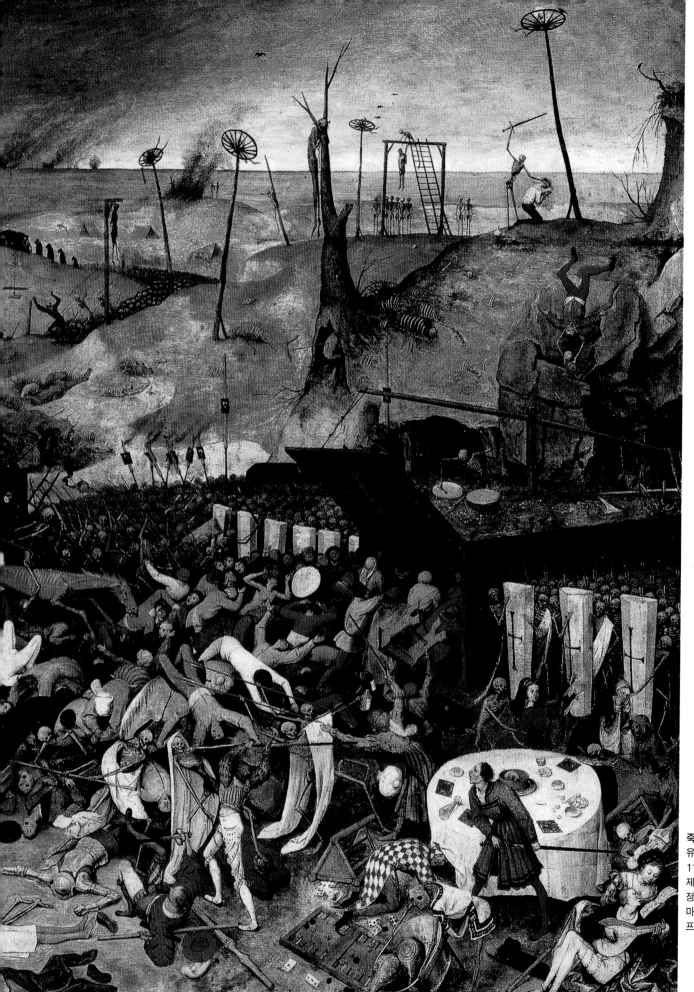

죽음의 승리
유화,
117×162cm,
제작 연도가
정확하지 않음
마드리드,
프라도 미술관

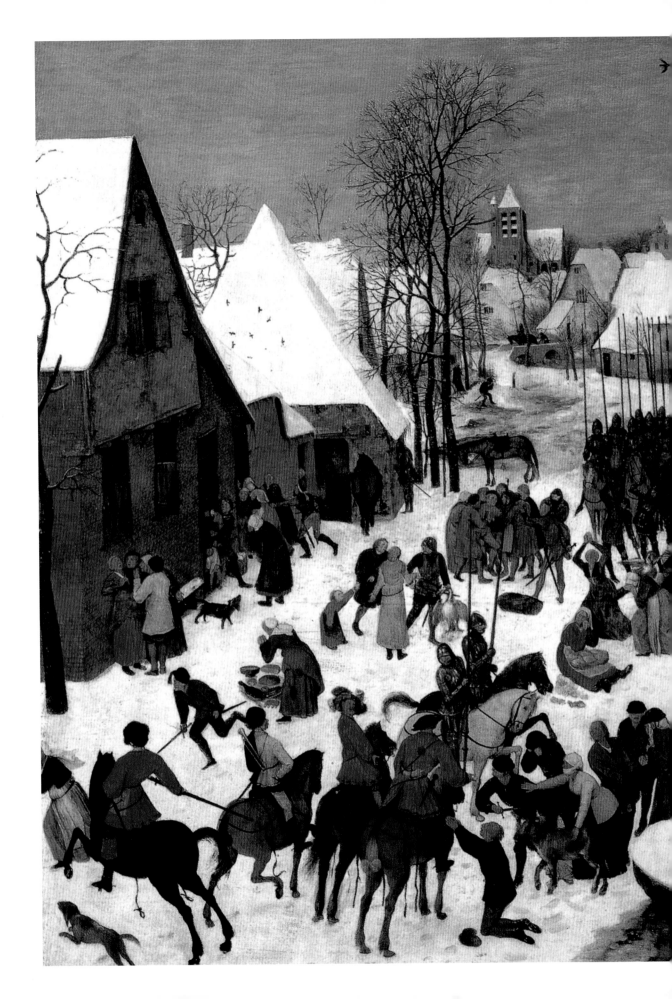

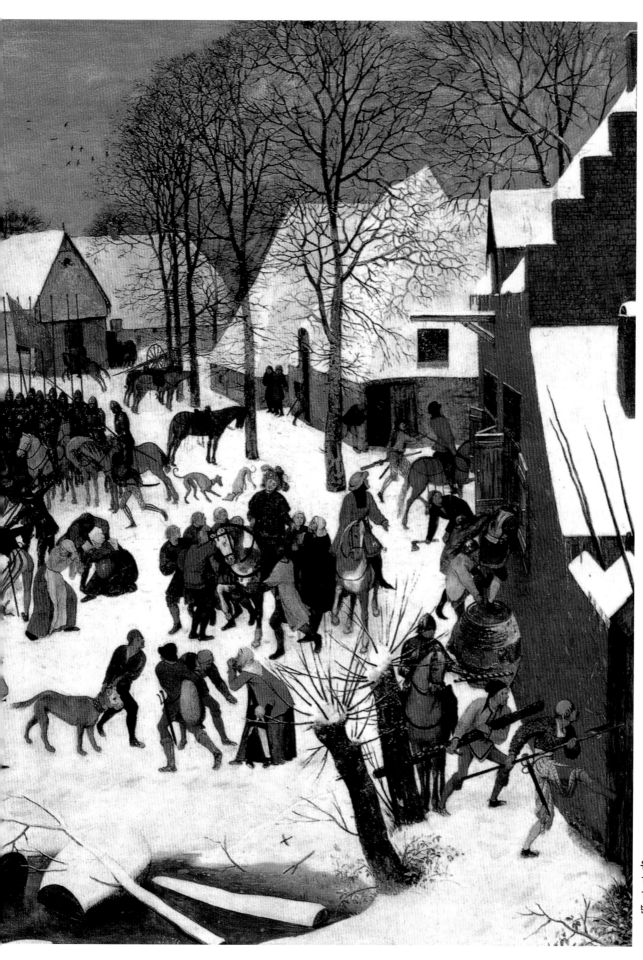

유아 학살
1566, 유화,
109.2×154.9cm
빈 미술사 박물관

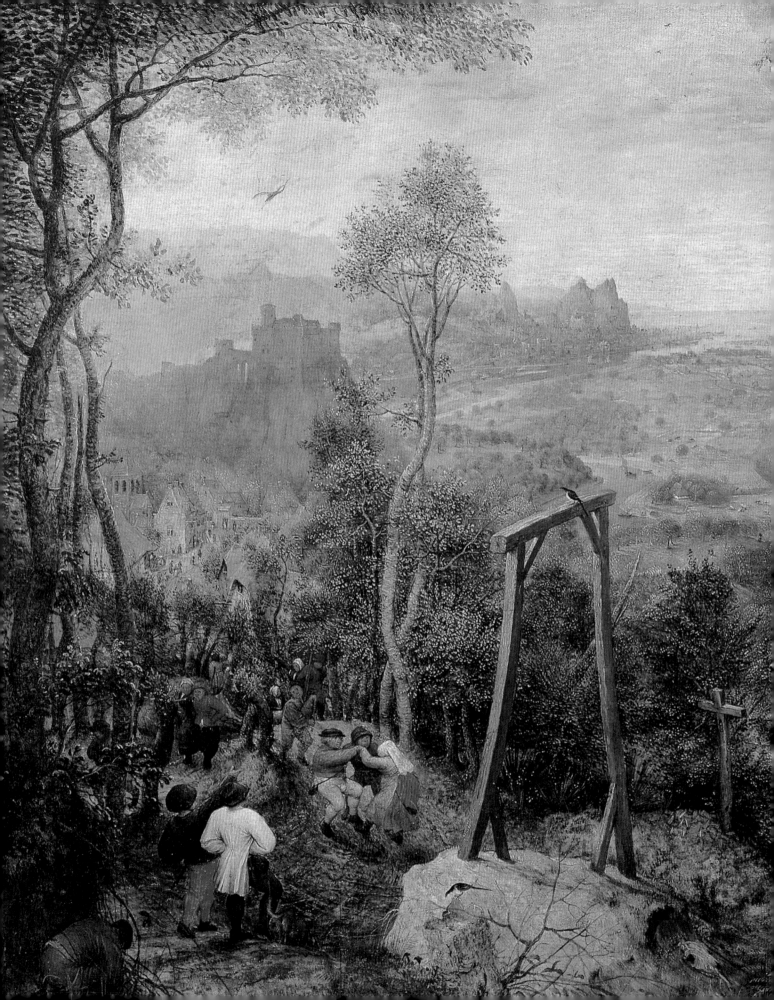